世界名畫家全集 何政廣主編

麥約 Aristide Maillol

吳礽喻●等撰文

a
藝術家出版社

世界名畫家全集

法國象徵主義雕塑畫家

麥 約
Aristide Maillol

何政廣●主編
吳礽喻●等撰文

藝術家出版社

目　錄

前　言

　　生於庇里牛斯山麓、地中海沿岸一個漁港班紐斯的麥約（Aristide Maillol 1861-1944），非常喜歡故鄉，即使長大到巴黎學畫，仍時時回到啟蒙他的故鄉。學生時代他立志做畫家，到巴黎進入裝飾藝術學院，又考上巴黎高等藝術學院在傑洛姆（Gérôme）、卡巴內爾（Cabanel）美術教室學畫，受畫家高更與莫里斯・德尼（Maurice Denis）的影響。

　　麥約以華麗的女性裸體雕像著稱，但謙虛的他直到年近四十，才認為自己稱得上一位畫家。1887年時他回到故鄉加泰隆尼亞區的小漁港專心製作掛毯畫，偶爾也作木雕，結交了許多朋友。尤其是納比派的畫家，時常到他家聚會，1891年創作的〈手持陽傘的女人〉，是一幅標準的印象派題材作品，但是畫中的造型帶有裝飾的簡化概念，隱含納比派的內涵。

　　1899年他患了眼疾，無法製作細緻的掛毯畫，開始專心從事雕刻與繪畫。1902年在畫商沃拉爾的安排下，舉行首次個展，而德國、希臘也有人贊助、支持他。他的雕刻主題多半是裸體女子，由於作品呈現的人體美，十分精細傳神，訂單源源不絕，甚至受託製作紀念碑或憑想像塑造詩人的作品。

　　1905年他以一件大雕塑作品〈地中海〉（裸婦坐像），參加巴黎的秋季沙龍，獲得極高讚譽。1906年他到古典雕刻的聖地希臘旅行，從古典希臘雕刻名品中得到很多啟示。

　　麥約的雕塑作品在古典的靜穩表現上，超越了羅丹的印象主義雕塑。羅丹的雕塑屬於印象主義的作風，羅丹塑造對象，與他同時期的印象主義畫家同樣地注重於作品的表面，顯現出光影的顫動感；麥約的創作與羅丹完全不同，標榜了象徵主義。

　　他認為一位雕塑家所創造塑成的某種形態，就是雕塑家自我思想精神的外現，因此他以這種創作觀點加以理想化的雕塑作品，在古典的安定與靜謐豐滿感覺的表現上至為突出。這一點使麥約的作品在現代雕刻史上佔有重要地位的因素。

　　現代雕刻家亨利・摩爾曾說：「哥德式以來，歐洲的雕刻太偏於表面的雕琢，而未賦予『形』特別意識。麥約的雕刻雖不是自然的變形，但在形的思考上，他的確是新雕刻的啟蒙者。」麥約在「形」的創造上，係採取簡明的表現技巧與單純的形式設計做為創作骨幹，去表達一種廣泛的形而上概念。

　　在義大利的托斯卡尼，女性的肉體常被視為大地的象徵，麥約豐饒成熟的女性雕像與畫作，往往被作者自己視為海洋、平野或是植物的象徵。他的雕像不在追求臉貌的肖似性，而是一個個特徵的幻集化，把創作思想情感，融入造形上。

　　剖視麥約的作品，可以在其純化了的女性胴體上，感受到它所象徵的意義。他那以精神為主的軀體造形，表面充滿生命的微粒子，肢體貫穿著生命的激流。不是僅僅浮光掠影的塑造出表面的突兀與空泛的光影和質地的感覺而已。麥約是一位徹頭徹尾的象徵主義藝術家。

　　1910年以後直到晚年，麥約來往於巴黎和故鄉班紐斯之間，精神都集中在繪畫與雕塑的創作上。每年從秋天到春天在巴黎近郊的畫室中製作雕刻，其餘的時間則在故鄉作畫渡過。到了1944年逝於巴紐斯，享年八十三歲。麥約的代表作品，塑造出他對生命的禮讚，在人體造形裡揉入了生命力的和諧美。

　　　　　　　　　2012年4月於《藝術家》雜誌社

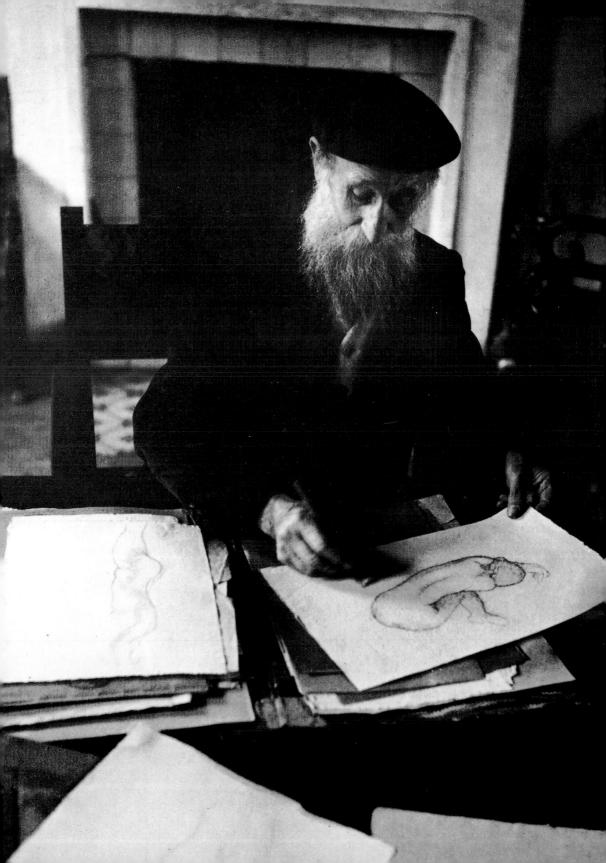

法國象徵主義雕塑及繪畫大家
——麥約的生涯與藝術

　　法國著名雕塑家、畫家阿里斯蒂德·麥約（Aristide Maillol）是一位擅長運用畫筆與雕刻刀的藝術家，在這本書中，以他的繪畫創作為主題，同時也對他的雕塑創作做介紹。他的畫見證了藝術潮流的轉換，反應出印象派、後印象派、納比派與象徵主義的特質，但他並非隨波逐流，而是保有自己獨特簡約的風格。

　　麥約竭其一生以雕塑與繪畫探索軀體與空間的關係，他雖然以雕塑作品著稱，但他的一生最想成為一位畫家。

　　他的繪畫作品少有機會展出，知名度較高的幾幅都是納比畫派的傑作。1890年間，麥約熱情地參與了裝飾藝術運動，之後把興趣轉移到雕塑。雕塑漸漸取代了繪畫，成為他主要的藝術成就，他將新的想法、風格及個性都灌注在雕塑作品中，讓雕塑這門藝術在二十世紀初有了嶄新的方向。

　　但麥約到過世前都持續繪畫。因為他學院出生的背景，對繪畫賦予高度期望，但他又一直不斷地尋找相抗衡的新藝術形式，以致很難達到自己設定的門檻。麥約總是和傳記作家說自己「從來沒有在繪畫領域中達到理想的目標，但另一方面，雕塑卻達到了那個標準。」或許因為他的說法，也使得一般人忽視了他的繪畫成就。

麥約　**自畫像**
1884　油畫畫布
32×24cm
（右頁圖）

七十五歲的麥約正在為巴黎小皇宮舉辦的回顧展選裸女素描作品（前頁圖）

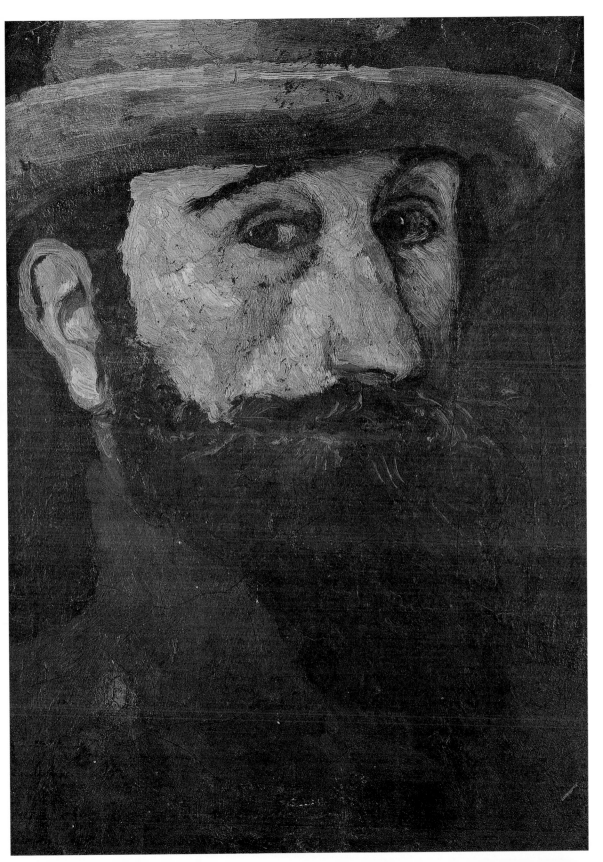

如果想進一步了解麥約雕塑中帶有的調和、寧靜、豐腴……
等特質，以及藝術家一生的風格轉變及心路歷程，欣賞他的畫作
是入門的最佳途徑。

麥約　**粉紅色房屋**
約1884　油畫畫布
39.8×47.6cm

學無常師的少年時期

麥約是南法加泰隆尼亞人，從小伴隨著藝術長大，喜歡沉浸
在自己的世界中，上課不專心時就隨手塗鴉，逃離課堂的沉悶。

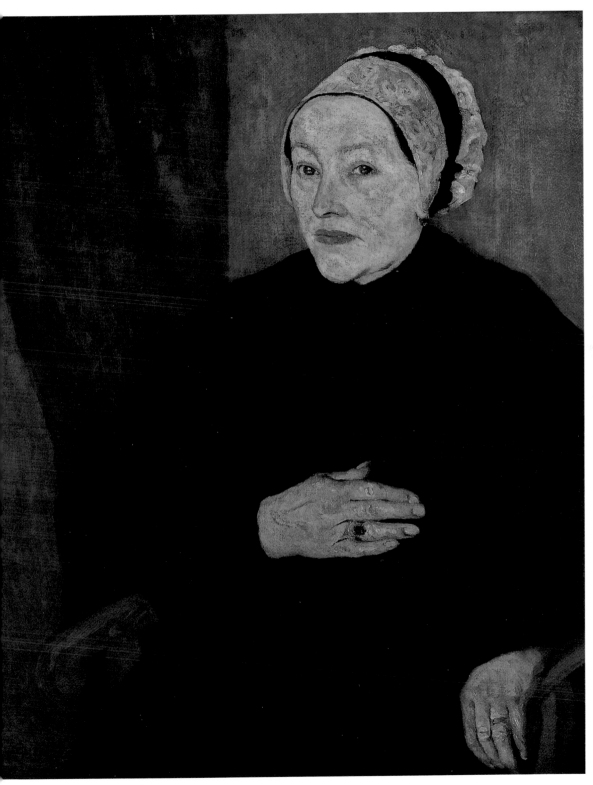

麥約　**一位加泰隆尼亞婦人像**　1885　油畫畫布　81.5×65.5cm

成年後，他熱情地把繪畫當作志業，全心全意地想成為一位畫家。他怎麼能確定自己的創作天賦，並做決定投入藝術領域？

麥約回答道：「我對藝術的感覺是與生俱來的，不是突然獲得靈感。如果要提起某個特定的圖像，那就是一隻綠色的鱷魚……小時候我的同學買了一些小本的故事書，六塊錢而已，其中有一本封面有綠色的鱷魚圖案。我對那個奇怪的彩色圖像充滿興趣，然後就跑到書報攤希望找到綠色鱷魚……這就是為什麼我希望成為一位畫家！」

但是對一個仰賴葡萄藤及橄欖樹生存的家庭來說，小孩希望成為藝術家，代表了對苦難的降臨。他們認為藝術家不過是一群波西米亞人，比吉普賽人好不到哪去，對家計更是沒幫助。

但更意想不到的是平靜豐饒的鄉村忽然在十九世紀末被木虱疫情侵襲，所有釀酒用的葡萄藤蔓無一倖免，麥約家族面臨巨大挑戰。麥約的父母在他的童年經常是缺席的，所以他由姑姑露西扶養長大。他們一邊經營著布料的小生意，親戚從北非阿爾及利亞進口布料至法國販賣。

露西姑姑願意拋下成見，支持麥約學習藝術，為他註冊了佩皮南（Perpignan）市區的私立學校就讀，1874至79年間，麥約離開從小生活長大的班紐斯（Banyuls）開始獨立生活，離巴黎又更近了。

但麥約對學校生活總是無法適應，曾說道：「我對學校的唯一記憶就是無聊與苦痛，那時還在書桌裡養了一隻小麻雀。鄉下人總有脫離世俗的天真，在校時我才開始認識真實的世界。」

畢業後麥約回到班紐斯一段時間，雖然在學校裡不是過得很快樂，但他還是決定成為一位畫家。在佩皮南期間，他認識了一位成功的雕塑家及博物館策展人法哈耶（Gabriel Faraill），並跟隨他學習繪畫多年，他對麥約的藝術生涯有很大的影響。

麥約二十歲時決定前往巴黎學習，市區生活費用高，露西姑姑贊助他每個月20法郎的生活費，他另外也向當地政府申請了創作補助金，才能勉強應付大都市的生活。他就讀的茱利安藝術學院（L'académie Julian）培育出許多優秀的藝術家，並且是免費的

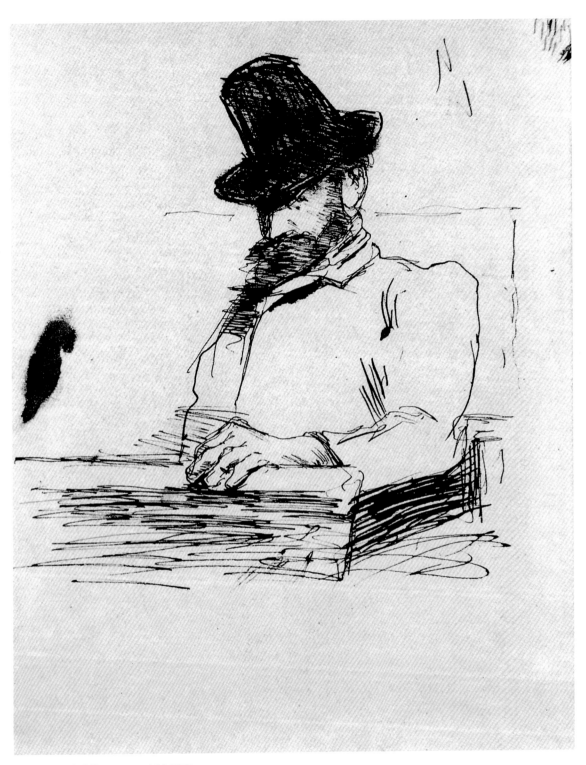

麥約　**畫家自畫像**　1888　紙上墨畫

學校。

除此之外，他還到國立高等藝術學院（École des beaux-arts）旁聽，潛入著名畫家的課堂中，這些講師包括：奠定巴黎學院派風格的主要人物讓・里奧・傑洛姆（Jean-Léon Gérôme）、亞歷山大・卡巴內爾（Alexandre Cabanel），以及拿手戰爭畫的阿朵夫・伊馮（Adolphe Yvon），他們的作品在法國中產階級間蔚為風潮。

當時學院一貫的精緻風格要求學生拋棄個人主義，創造出完美無暇的寫實作品，這種畫風支配了沙龍展，和新興的銀版照相技術更是競爭意味濃厚。但麥約對這種趨勢並不感興趣，他不喜歡敘事性的繪畫手法，也不喜歡戲劇性的構圖，只希望以這些技術創造新的東西。

有一天麥約鼓起勇氣向學院教授傑洛姆請教，他回憶道：「我像一片發抖的樹葉，差一點兒就要掉頭逃跑，忽然間，我鼓起了勇氣，敲了教授的門，咚咚咚……進來吧！裡頭傳來明亮的聲音。我進了房間……看到忽然來訪的陌生人，原本躺在畫布前的大師站了起來，盯著我上下打量，我一動也不敢動。『有什麼事呢小夥子？』他問道，停下了手中的畫筆。我向他表明了意圖，並把我的作品遞給他看。大師說道：『你什麼都不知道，現在你可以走了』，然後建議我轉往裝飾藝術學院習畫，想不到我的命運就此被決定了。」

麥約當時還不認識印象派畫家，如馬奈或竇加，所以聽從了傑洛姆的建議，進入巴黎裝飾藝術學院就讀（École des Arts Décoratifs），學習雕塑及繪畫。他也多次參加巴黎高等藝術學院的入學考，直到1885年終於上榜。

巴黎高等藝術學院的課程包含三大面向：建築、繪畫及素描。他的導師是卡巴內爾，採取的教學方式較為嚴謹，不像另一位導師摩洛（Gustave Moreau）會鼓勵他的學生馬諦斯及盧奧（Georges Rouault）在作品中摻入個人特色。

有一次麥約把畫作拿給卡巴內爾指點，因為風格類似印象派，卡巴內爾毫不留情地批評：「先學好怎麼畫畫，再回去實驗你的小把戲吧。」卡巴內爾的話印證了當時學院認為印象派是譁

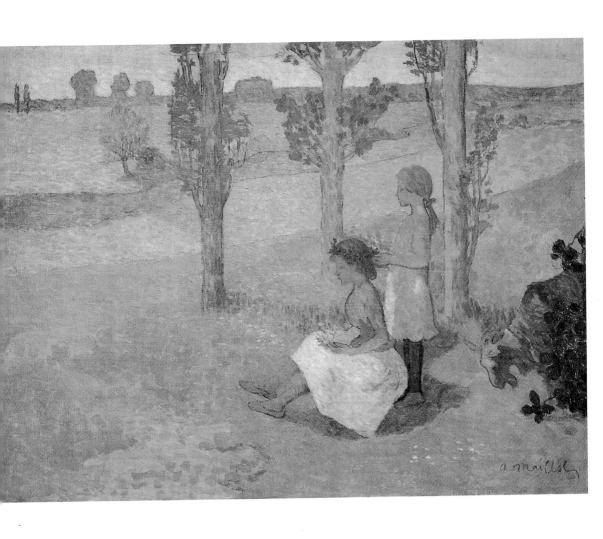

麥約　花冠（草地）
1889　油畫畫布
49.5×64.5cm
丹麥哥本哈根卡爾斯伯
美術館藏

眾取寵的偏見。雖說如此，麥約之後仍和老師保持良好的關係，卡巴內爾最終也肯定了麥約的畫作。

　　此時的巴黎畫壇分成兩個派別，一邊是傳統學院派繪畫，講求技巧細膩精準，有如攝影般複製事物的樣貌。另一邊則是新的印象畫派，希望突破學院的規範及繪畫的沉重技術性，回歸簡單的、甚至是復古的裝飾風格。學院派的技巧沿襲了古希臘「仿生」的傳統，印象派所推崇的則是以最直接的方式，捕捉自然的光線在視網膜所留下的印象。

　　過去學院倡導師生互相討論、維持亦師亦友的關係，但卻漸漸封閉起來，排除了創意激發的各種可能性。麥約曾對藝術學院

感到非常失望，認為學校不只無法解答他心中的疑問，教導的技巧更讓他退卻、無法完整地表達自己。麥約也因此開始厭惡「寫實主義」這個詞。

麥約雖然在校臨摹了夏爾丹（Chardin）、林布蘭特（Rembrandt）、福拉歌那（Fragonard）等人的畫作，卻沒有人幫他拼湊出藝術領域的全貌，他對藝術的無窮及複雜性感到困惑。在巴黎高等藝術學院就學的四年期間，麥約學到了許多繪畫技巧，但諷刺的是——他必須抹去這些知識後，才能將自己的藝術視野釋放。

他深信自己的夢想，希望在繪畫中表現出新的藝術形式，在校無法讓他創作出滿意作品，但在校外磨練或許能達到理想，後來他真的結識了許多朋友給他更多的啟發。

在同學阿基里斯‧婁傑（Achille Laugé）的介紹之下，麥約認識了多位同樣從南法來的畫家，例如雕塑家安東尼‧布爾代勒（Antoine Bourdelle）也是在這個時期認識的。麥約及婁傑在1884年合租了一個畫室，他們為自己設定題目，不斷地練習。麥約回憶道：「我們畫了許多靜物畫，多半是蘋果。說不定塞尚畫的蘋果也沒我們多。這是我們的『蘋果時期』，也是我們消磨時間的方式。」這個時期的練習為未來奠定了基石。

同年他為自己畫了一幅〈自畫像〉，年輕的麥約有著黝黑的皮膚，看起來多愁善感，畫風類似十七世紀西班牙畫家，也像法國寫實畫家庫爾貝（Gustav Courbet）。可見當時的麥約仍受庫爾貝影響，但之後麥約就脫離了這種風格，表示：「我沒有繼續模仿庫爾貝，因為他的風格是難以超越的。」

圖見9頁

麥約在1884至86年間每個夏天都會回到故鄉，並以南法特有的光線及風景作畫。他給婁傑及布爾代勒的信中寫到：「讓巴比松畫派見鬼去吧！南方萬歲！這是顏色與光線的故鄉。」另一封信他提到：「我開始畫海，海有奇特的功效，總不能確定它的顏色，顏色不斷地在變換。」

麥約藉著一次從胡希昂（Roussillon）到西班牙旅行的機會發展了全新的畫作類型——襯托著寬闊景觀的人像畫——將一名女

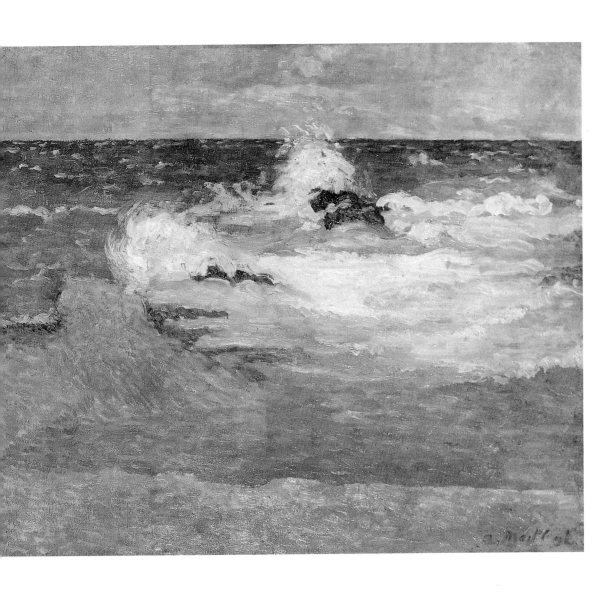

麥約　**海景**　約1885
油畫畫布　46×55.5cm

圖見18頁

孩畫在延綿的山丘、大型的景觀畫作中央。他給布爾代勒的信寫
道：「前往巴塞隆納的時候，欣賞了令人心曠神怡的優美景觀。
我縱覽了浩蕩的河畔、山巒、高聳的松樹、起伏的地表，還有一
個女孩的倩影充滿了整個景觀。」他似乎直覺地感受到這件作品
的重要性。

　　這段期間他描繪了許多法國南方景觀，其中留存下來的，如
1888年創作的〈胡希昂的房子〉保留了學院式風格，在寬闊天空
的襯托下，一座磚塊建築坐落其中，畫作色調統合，具一致性，

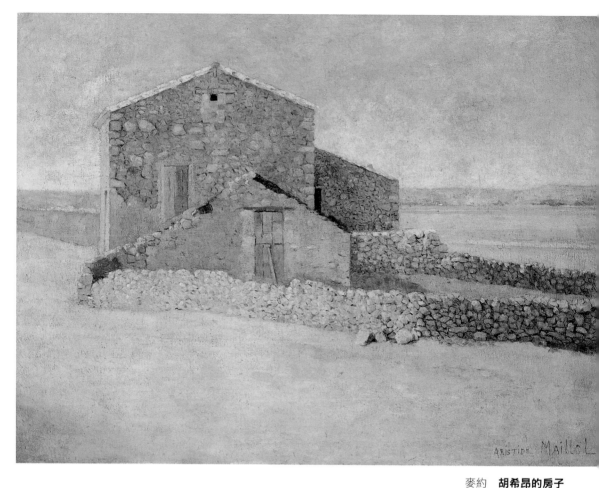

麥約　**胡希昂的房子**
1888　油畫畫布
54×73cm
法國巴黎奧塞美術館藏

矮牆被精細地描繪出來，讓無人之地看起來多了歲月的痕跡。

　　他興奮地在信中將這幅畫介紹給友人，並附上了兩幅畫〈山上的房子〉、〈乾草堆〉，這些作品被藝評家吉耶莫（Maurice Guillemot）發掘，並撰寫成文章，內容引述麥約：「令畫家癡迷的大自然只不過是個背景，他真正想捕捉的目標是開放空間裡的那一抹人影。」這句話預告了麥約未來的藝術發展，吉耶莫也成為麥約的忠實擁護者，經常前往他的畫室參觀，發掘更多不同面向的畫作。

圖見20、21頁

　　〈東庇里牛斯省風景〉雖然也具寫實細膩度，但卻逐漸向印象派靠攏。麥約曾含蓄地表示，這些畫作只是素描而已，例

圖見22頁

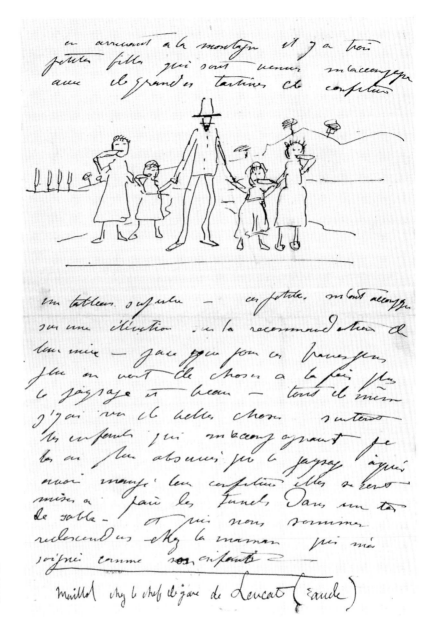

圖見23、25頁

麥約1888年寫給雕
塑家安東尼‧布爾代
勒的信,布爾代勒美
術館收藏。

如〈地中海風景〉、〈東庇里牛斯山村莊〉呈現麥約畫作的多元
風格,更具詩意及靜態感,也證明印象派對他不可抹滅的影響。

　　麥約和高更的關鍵性會面還需要一段日子才會發生,但麥
約為了尋找屬於自己的藝術語言,已經開始主動觸碰當代藝術家
的創新想法。從此之後他的畫作摻雜了許多面向,如1888年創作

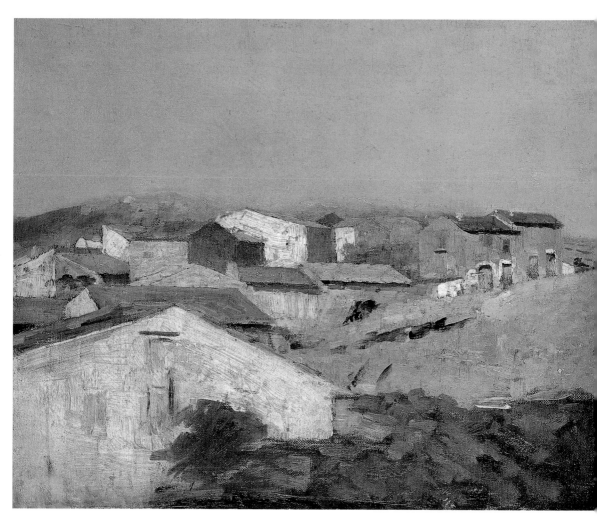

麥約　**山上的房子**　1886　油畫畫布　33.5×41cm

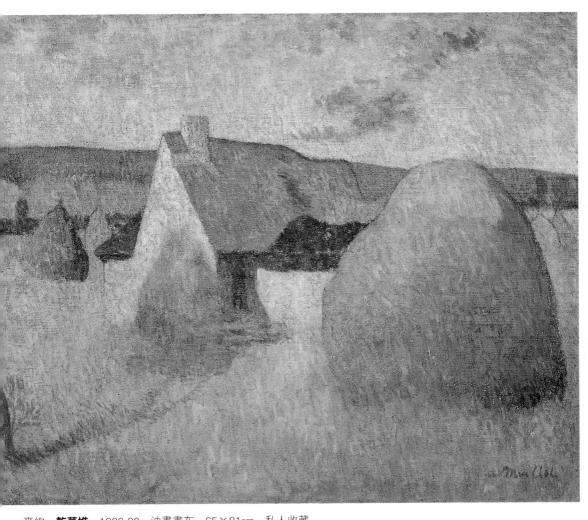

麥約　**乾草堆**　1889-90　油畫畫布　65×81cm　私人收藏

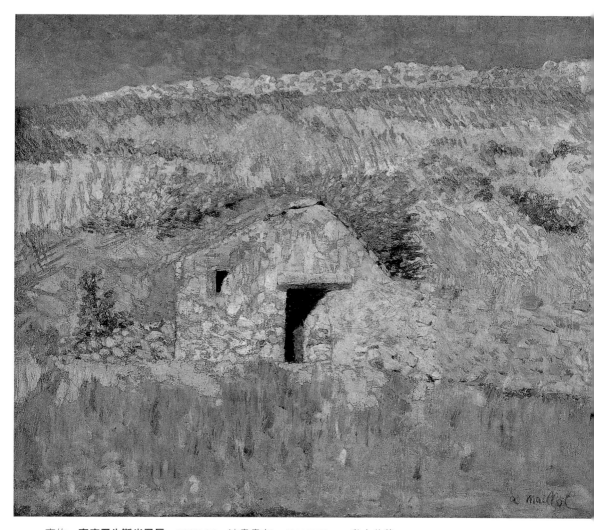

麥約　**東庇里牛斯省風景**　1885-86　油畫畫布　46×55.5cm　私人收藏

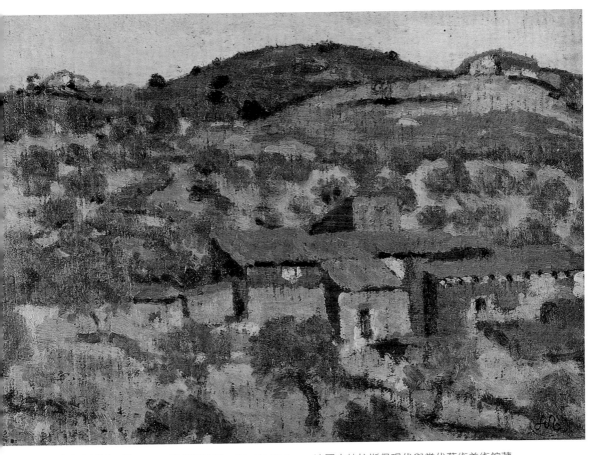

麥約　**地中海風景**　約1886　橡樹板油畫　21.4×32.4cm　法國史特拉斯堡現代與當代藝術美術館藏

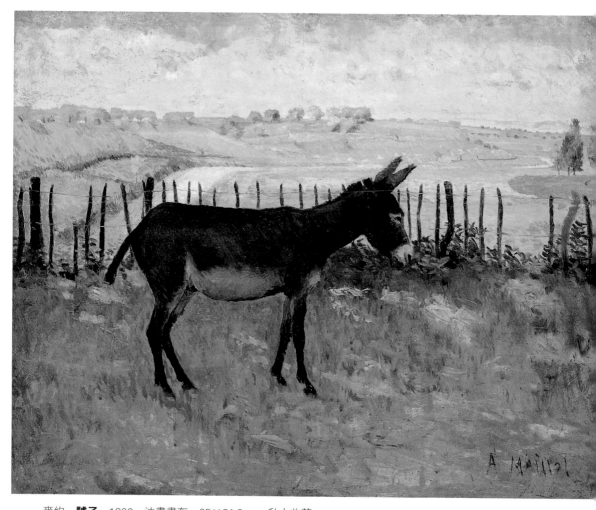

麥約　**驢子**　1890　油畫畫布　65×81.3cm　私人收藏

麥約　**東庇里牛斯山村莊**　約1886　油畫畫布　49×68cm　英國牛津艾希莫林博物館藏

的〈茅屋與五棵樹〉呈現印象派寫生時色彩分離的筆觸特性。

值得一提的是，印象派也在1886年的第八次聯展後出現分歧，當時展覽包括秀拉的點描畫〈大碗島的星期日下午〉呈現了「後印象派」的趨勢，這件作品對麥約的影響不可小覷。

麥約著手嘗試新創作，例如〈驢子〉將背景設在地中海，融合了學院派技法及印象派畫風，呈現精心安排的拘謹。〈畫家的妹妹瑪麗〉以半身側面像的方式構圖，這樣的繪畫方式將會是他未來持續探索的主題。

麥約　**茅屋與五棵樹**
約1888　油畫畫布
46×56cm
法國巴黎奧塞美術館藏

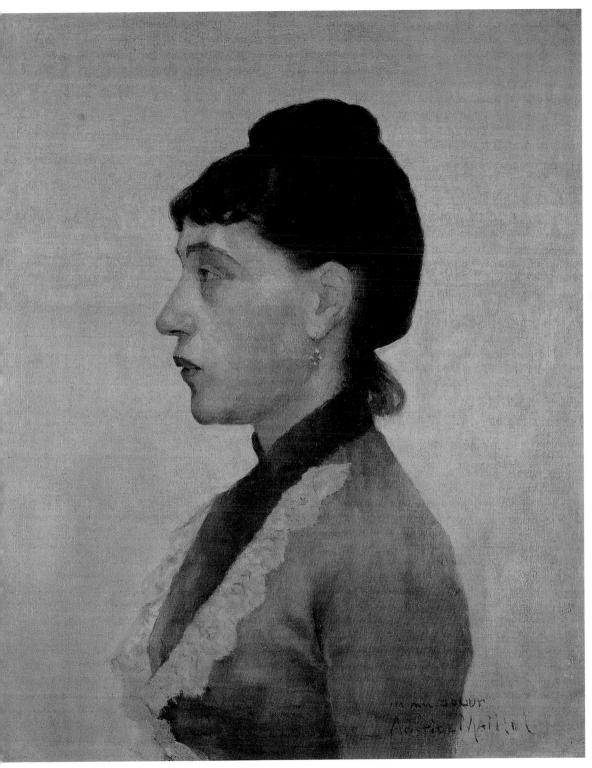

麥約 **畫家的妹妹瑪麗** 1888 油畫畫布 54×44.5cm 安與阿藍‧斯尼托藏

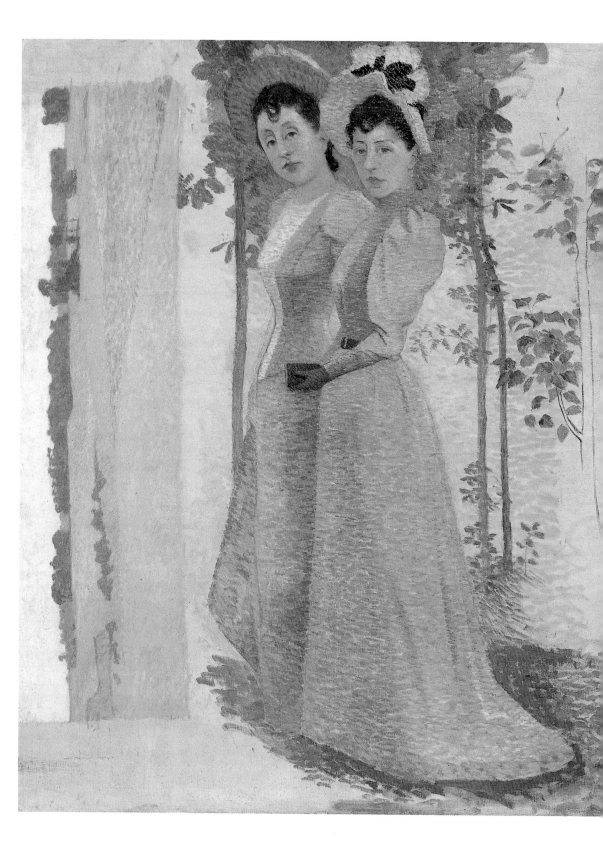

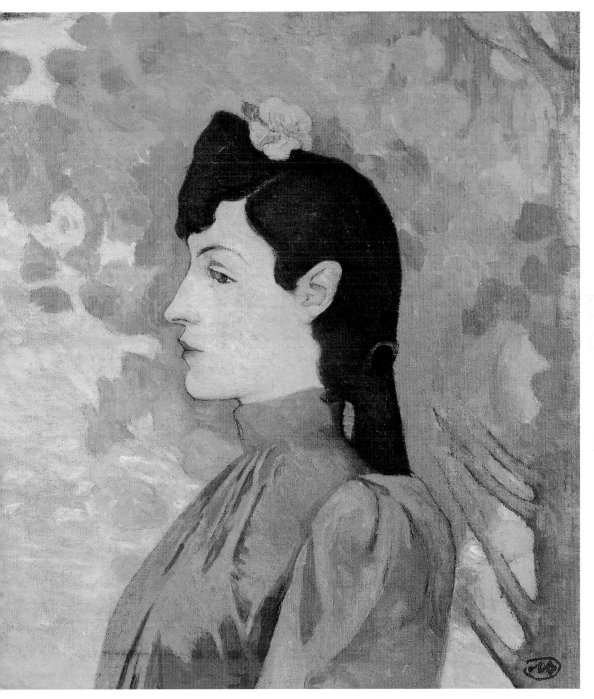

麥約　**戴石竹花的女子**　1890　油畫畫布　58×53cm

麥約　**景觀研究──著帽的女子（畫家的妹妹瑪麗的側面）**　1890　油畫畫布　122×91cm
法國巴黎小皇宮美術館藏（左頁圖）

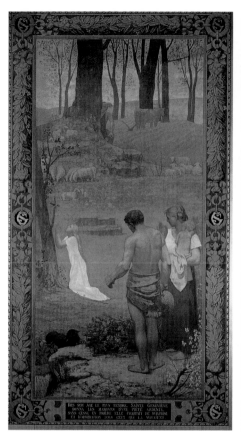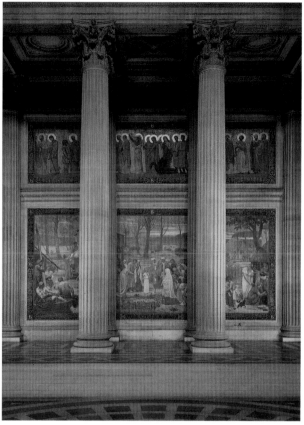

複製夏凡尼的壁畫

　　夏凡尼（Puvis de Chavannes）為「綜合主義」畫風開啟先端，在後輩畫家的響應之下，也成為「象徵主義」及「納比畫派」的重要概念。夏凡尼過世前回顧自己的藝術生涯說道：「我之所以能有所成就是因為我發現了綜合的必要性。」

　　夏凡尼雖然不是象徵主義者，但他所提的新主體概念正好與傳統的主流藝術相抗衡，他也體會到一件藝術創作反應出的是藝術家本人，其次才是所繪的內容，如大自然的景觀。

　　那一整個世代的藝術家對夏凡尼提出的藝術形式──「宏偉的壁畫」為之瘋狂，夏凡尼把繪畫從狹小的畫布上釋放出來，給予它一整面牆壁的發展空間。麥約曾說道：「向夏凡尼致敬！因

夏凡尼
聖熱那維埃夫的童年
1877　油彩畫布
460×278cm
巴黎先賢祠（左側壁畫）
（左圖）

夏凡尼
**聖法蘭西的傳說與牧羊
人聖熱那維埃夫的一生**
1877　油彩畫布
巴黎先賢祠（右圖）

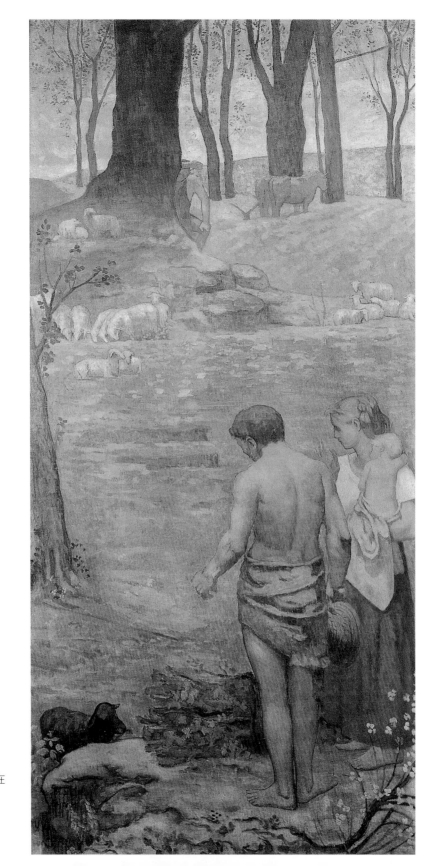

麥約
聖日內維耶的故事
（仿夏凡尼作品）
1887　油畫畫布
140×68cm
聖日內維耶的畫像在
一次修繕中被抹去

為他，我們年輕一代才能享受藝術復興的樂趣。」

年輕的麥約開始拓展人脈，劇作家布紹爾（Maurice Bouchor）請他繪製了偶戲舞台，當時這個小舞台頗為熱門，充滿了象徵主義的巧思。麥約持續為多齣偶戲劇碼設計服裝，可惜現今沒有資料留存下來。

夏凡尼看過這些偶戲的演出，並且很喜歡它的舞台設計，覺得這和自己的畫作有許多共通點。經由布紹爾的介紹，麥約獲得複製夏凡尼壁畫的委託，兩幅畫分別是夏凡尼在萬神殿（Pantheon）所繪的壁畫〈貧窮的漁夫〉、〈聖日內維耶的故事〉。

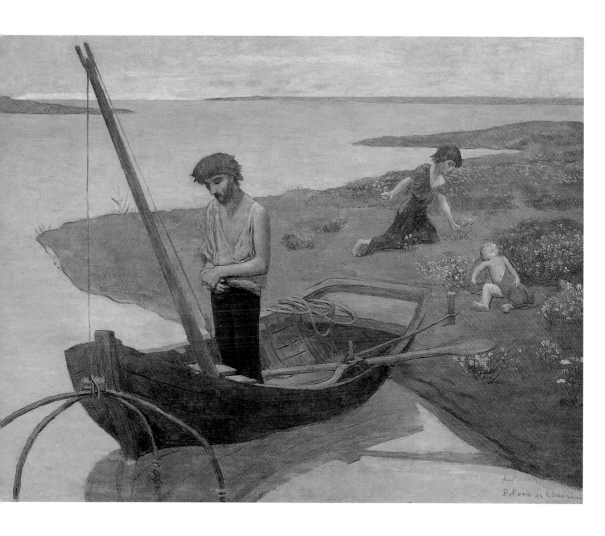

麥約　**貧窮的漁夫**
（仿夏凡尼作品）
1887　油畫畫布
95×120cm
法國南錫美術館藏

　　幸運的是杜蘭德畫廊（Durand-Ruel）在1887年冬天舉行夏凡尼畫展，藝評家們重新審視夏凡尼的作品，對萬神殿的壁畫評論道：「〈貧窮的漁夫〉設定在日落的傍晚，一幅從老壁畫獲得靈感的作品，像是浸淫在月光中，被細雨給淹沒。它是由淡淡的紫羅蘭粉色、奶色的萵苣翠綠、以及灰白色所構成。生澀、艱苦、令人動容……。這位藝術家對自己的理想目標深信不疑，不像其他藝術家追求流行，他不屑於沉溺在時尚的污水池中。」

　　麥約經由這次的繪畫委託，更確定自己身為一位藝術工作者的態度，這樣的轉變也顯現在他的作品中。他在畫作中營造出脫離現實的氛圍，不真實的光線好似包圍了整個主題。他也避免了

麥約　**牧牛女**
約1889　油畫畫布

厚塗技法，運用乾筆觸及自然的大地色彩作畫。最後加上夏凡尼的影響，畫作是全然靜止的，時光像是被凝結了起來。夏凡尼認為動態感會破壞一幅畫的構圖，麥約也認同他的說法。

　　完成委託後不久，麥約在1889年時創作了一幅向夏凡尼致敬的作品〈浪蕩子〉。〈貧窮的漁夫〉讓主角處在畫面中央，佔據了整個景觀的重要部分，〈浪蕩子〉則把主要人物安排在構圖的角落，描繪牧羊人低頭坐著，像是在沉思一般。

　　同年創作的〈牧牛女〉也探索類似主題，但構圖更加細膩，如塞尚一樣，利用了幾何構圖原理繪製背景景觀。牧牛者是一位坐著沉思的女性，她成為麥約一生創作最重要的主題：坐著的女性是「思緒」本身的象徵。據藝評家克萊默（Linda Konheim Kramer）解讀，這個沉思的姿態受到德國畫家丟勒（Albrecht Dürer）的影響，也是象徵主義運動的另一個重要代表符號。

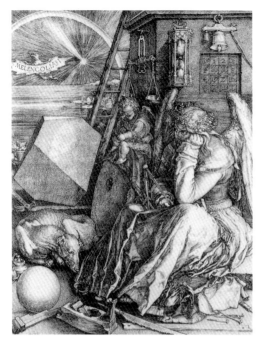

丟勒　**憂愁**　1514
版畫

麥約的生活十分貧困，像是許多十九世紀末的藝術家一樣，一般大眾對藝術家們有了像是乞丐般令人討厭的印象。麥約完全不服這樣的刻板概念，他不像高更刻意用這種刻版觀念為自己塑造形象，但是這種貧困的經驗為他留下了不可抹滅的記憶。

考量到現實生活，麥約求助雕塑家友人法哈耶為他介紹一些工作，因此認識了法哈耶的姪子艾伯特·法哈耶（Albert Faraill），也是著名的勝家公司（Singer Company）的總裁，他委託麥約畫女兒的肖像。

〈珍·法哈耶小姐的畫像〉（圖見36頁）是全身正面肖像，女主角穿著紅白條紋的洋裝，表情有些不悅，就像竇加所畫的芭蕾舞者一樣，維持高傲優美的姿態。地板上鋪著具異國風情的地毯，牆壁則有花朵圖騰的裝飾，粉紅色的調子襯托著年輕女孩，顯得特別地合適。

麥約雖從未畫過全身像，但學院派的基礎訓練使他所畫的全身像毫不遜色，並且增添了一些印象派的實驗氣息。這件所品所散發的特殊氛圍預告了納比畫派喜愛的主題──居家、溫馨的室內風格，威雅爾（Edouard Vuillard）、波納爾（Pierre Bonnard）、瓦洛東（Félix Vallotton）等納比派畫家經常採取此一帶有親和感的主題。

認識高更及納比畫派

麥約在1889年認識了丹尼爾·德·蒙弗瑞德（Georges Daniel de Monfreid），一位豪邁風趣的人物，他的兒子亨利·德·蒙弗瑞德（Henri de Monfreid）後來成為著名的旅行作家。在丹尼爾的介紹下，麥約接觸到高更早期的作品，之後更遇見過高更本人。

蒙弗瑞德在高更面臨財務危機時曾出手相助，他不斷鼓勵高

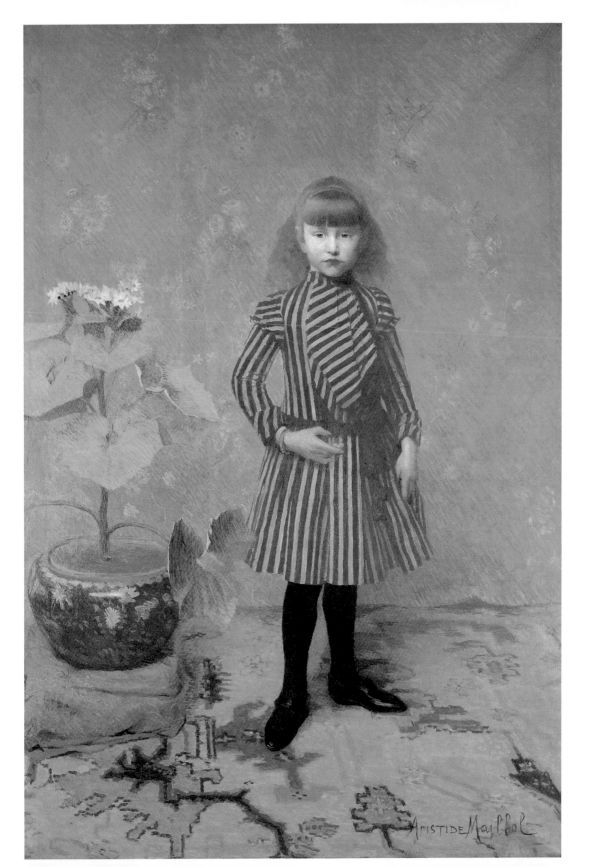

更創作，所以兩人一直維持良好的關係。秀拉和高更的畫風都在1886年達到成熟，其中高更的早期創作類似畢沙羅（Pissarro）及竇加的風格，但不像後期印象派畫家，高更不想引用色彩理論家謝弗勒（Eugène Chevreul）的論述，以「黃色的點混合藍色的點，繼而在畫布上創造出比調色盤混合更加純粹的綠色」。相反地，高更利用大片色塊堆疊平塗作畫。高更和秀拉一樣，他們的創作是針對印象派的一種反動，兩人都想成為一位象徵主義者。

但確切的說是什麼意思呢？法國奧塞美術館創辦人卡辛（Françoise Cachin）曾貼切地描述，秀拉的作品是一套理性、科學性的系統；高更的創作，則是為自己尋找一種音樂性：「高更的象徵主義有更濃厚的情感表達，同時也更具裝飾性；他在畫作中重疊不同的形狀色塊，希望表達一種絕對的理想，因此他著迷於遠古時期的藝術，當藝術的靈感來源不只是為了討好雙眼而已。」

麥約在1889年開始接觸高更的畫作，以及光顧波麗皮尼（Volpini）咖啡廳，這一年也被視為他創作生涯的轉捩點。而高更則決定脫離自己塑造的狂人形象，前往世界的終點旅行。麥約認為：「高更是一位大師，這點沒有人能否認，我們為他鼓掌、談論他的八卦，而他無人能及的才華、辯才、體力、不怕出糗搞怪天分、天馬行空的想像力、好酒量及浪漫情懷是我們所崇拜的。」

高更發起了非正式「印象派與綜合主義畫展」，在世界博覽會舉辦的場地內，找了一處咖啡館籌辦，吸引了上千位好奇的參觀者。高更在世界博覽會中發現了柬埔寨的吳哥窟神妙之美，麥約也同樣為這樣的異國景觀陶醉。

但是對麥約而言，高更的新作〈說教後的幻影：雅各與天使的搏鬥〉帶給他更大的震撼。高更放棄了早期的風格，拋棄了透視概念，以平面呈現趨近於畢沙羅那種單純、反差強烈，且不真實的色彩。「視覺神經所畫出來的稻田，其實是純粹的紅色幻覺。」高更解釋道。作家波特萊爾（Baudelaire）早些前也曾說過：「我期盼看到一片片紅色的草地。」

創造象徵主義的繪畫符號

看到這些作品之後，麥約知道他為心中的疑問找到了答案，他的結論是：沒有什麼東西是太冒險或不可以去嘗試的！他可以將內心深處的構想、夢境裡的世界及自然的景觀結合在一起。這樣的幻化結合正好和古希臘文「sumbulon」也就是「符號」（symbol）的字根意義相同，代表一個物件被分為兩個部分，由閱讀者重新組合起來了以後，一個象徵的符號才能夠被理解。

象徵主義衍生的問題核心不是在各種音樂、文學、繪畫的宣言中，而是為何他會在那個歷史時空出現。法國當代的藝評家及美術館館長尚·克萊爾（Jean Clair）曾說道：「理想主義／寫實主義、精神性的／目的性的等二元對立的原則……難以概述『象徵主義』與『浪漫派』之間的對立關係，也難以解釋象徵主義在國際所興起的風潮。象徵主義的特質十分具原創性，這點是不可否認的，也因此影響了文學、音樂、視覺藝術、建築、家具設計、裝飾藝術，甚至是社會科學等領域。象徵主義的意識形態，是藝術史中最後一個在歐洲行成的、具有影響力的風潮，最後一個試圖回應全人類知覺及智慧成果所面臨的嚴苛挑戰的理論。」

麥約十分崇拜象徵主義藝術家魯東（Odilon Redon），但沒有成為那樣極端的象徵主義者。他不熟悉摩洛（Gustave Moreau）的「重組」概念，也不常到詩人作家們經常光顧的馬拉梅咖啡館（Mallarmé）週二沙龍。雖然沒有以上兩者的推力，麥約還是力圖創造一種新的、屬於象徵主義的符號，而高更為他指明了方向。

據暸解，麥約和高更兩人幾乎沒見過面，麥約曾寫信給納比派的另一位畫家莫里斯·德尼（Maurice Denis）說道：「在巧合下我比你先認識了高更，但是和他成為朋友根本是件不可能的事。」

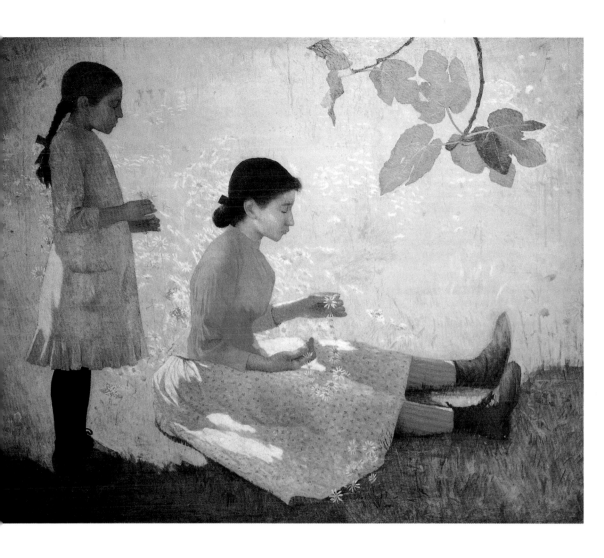

麥約　**花環**　1889
油畫畫布　私人收藏

人物側寫

　　〈珍・法哈耶小姐的畫像〉在法國藝術家沙龍展出獲得正面
評價，藝評家吉耶莫也予以肯定，讓麥約獲得法哈耶家族另外八
幅的畫作委託。他在1889年畫了一幅全身肖像〈花環〉，描繪兩
個姊妹用菊花編成花環嬉戲的樣子，可能是由法哈耶家族成員擔
任模特兒。畫中人以一片黃綠色草地襯托出來，光彩動人。

　　吉耶莫參觀麥約的工作室時看見了類似的小幅畫作，人物的
構圖則成三角，切合塞尚的幾何構圖理論。同時間麥約創作了多

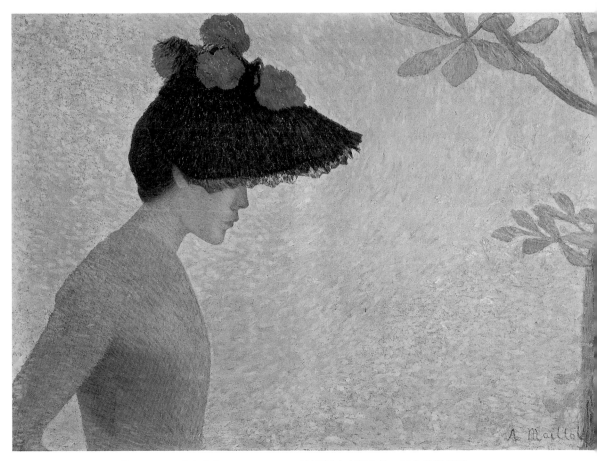

麥約　**年輕女子像**　1890　油畫畫布　73×100cm　法國佩皮南亞森特‧里戈美術館藏

幅人物側像，如〈著帽的法哈耶小姐〉、〈年輕女子像〉，後者
可見黑色的大帽子上有紅色的花朵點綴，為麥約多彩調和的畫作
添加了富饒趣味的調子。雖然他的技法屬於後印象派，但筆觸少
了點系統性，背景則充滿了和煦的光線效果，這是麥約從夏凡尼
的作品中學來的。

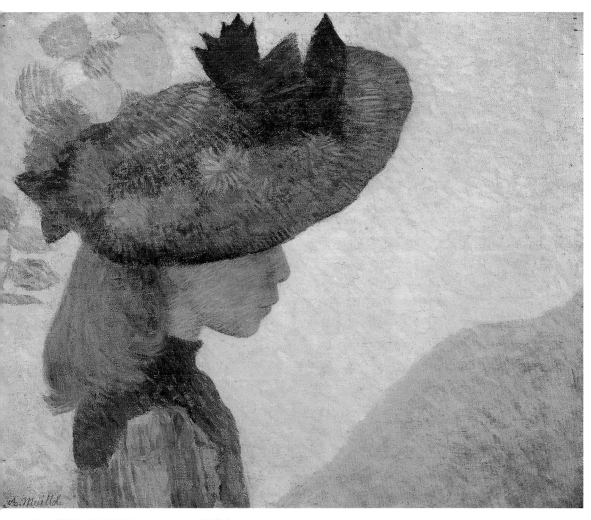

麥約　**著帽的法哈耶小姐**　1890　油畫畫布　46×56cm

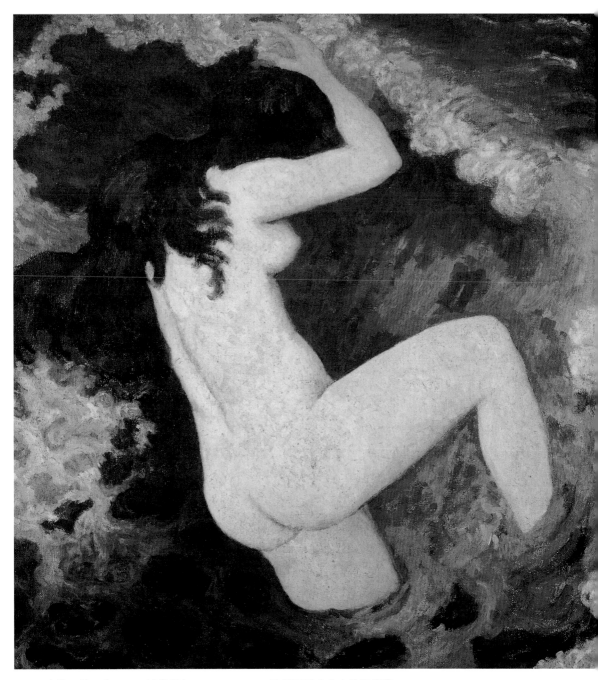

麥約　**浪**　約1891　油畫畫布　95.5×89cm　法國巴黎小皇宮美術館藏

麥約　**兩名年輕女子**　1890　油畫畫布　52.5×61.5cm

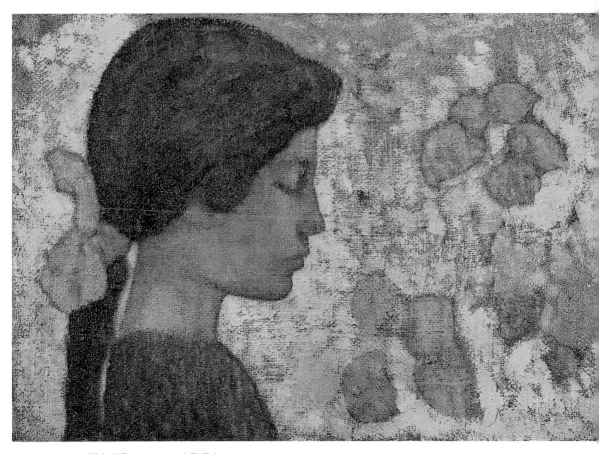

麥約　**年輕女子像**　1891　油畫畫布　34×46cm

麥約　**年輕女子半身像**　約1891　油畫畫布　64.5×54.5cm（右頁圖）

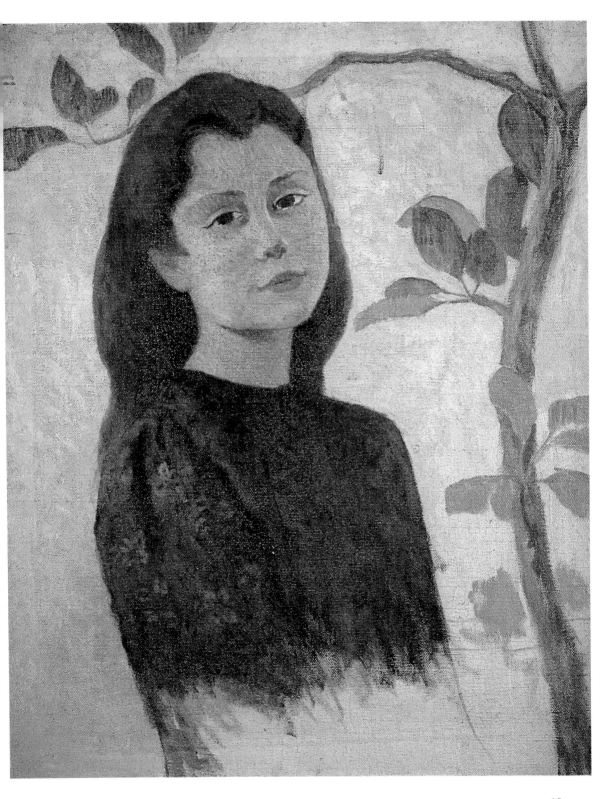

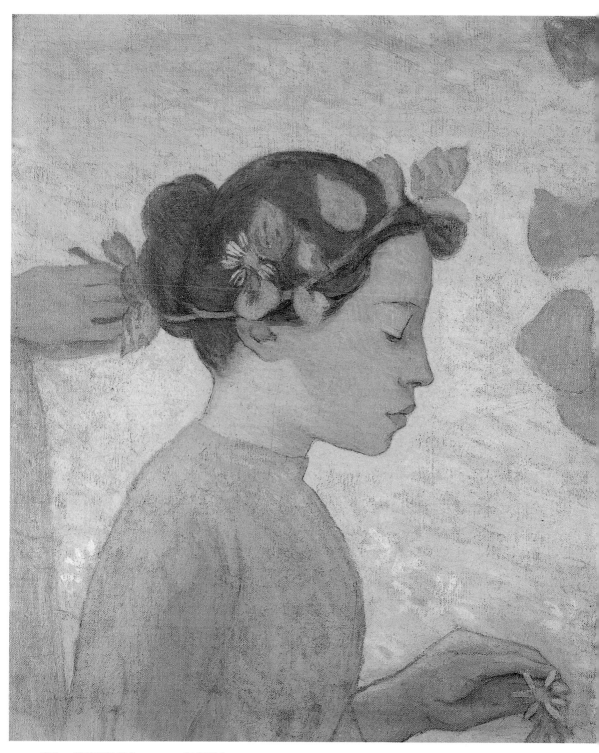

麥約　**戴花冠的少女**　1892　油畫畫布　47×40.5cm

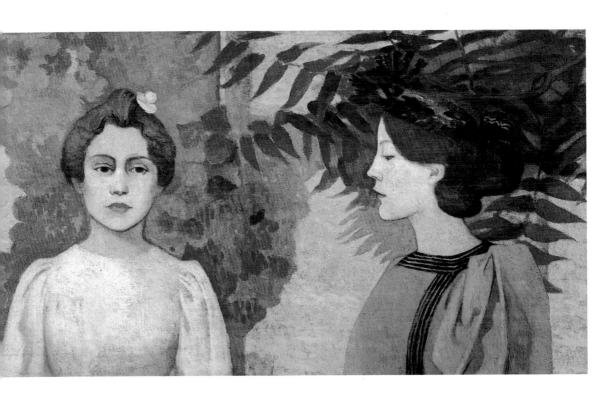

麥約　**兩名年輕女子**
1891　油畫畫布
59×105cm

〈戴花冠的少女〉是法哈耶家族委託的創作之一嗎？雖然畫作中也有類似的花卉主題，但我們無法確定，只能說麥約的畫作又達到了另一個新的層次，畫作散發出如宗教繪畫般祥和寧靜的氛圍，黃色的背景具有強烈的情緒感染力。

或許正如作家波特萊爾所描述的：「黃色、橘色及紅色會激起豐富、輝煌及愛情的感受，而顏色也是這些概念的代表。」麥約作品中呈現的平面性及花卉裝飾，則反映出高更的影響。

高更對麥約的影響可以在許多層面感受出來，首先，麥約畫的帽子類似高更的不列塔尼婦女畫像，這種十九世紀末流行一時的大帽子，讓麥約的畫多了一些抽象感，主角的面貌被遮蓋了起來。就如年輕的林布蘭特畫〈自畫像〉一樣，大帽子讓臉部表情埋藏在陰影之中，多了一份神祕感及未知。

這一系列的側面頭像反映出麥約追求綜合主義的企圖，明確的輪廓線條也對他後續的雕塑創作有所幫助。自從十五世紀以來，便有許多側面頭像畫作，據當時在義大利頗富盛名的畫家法

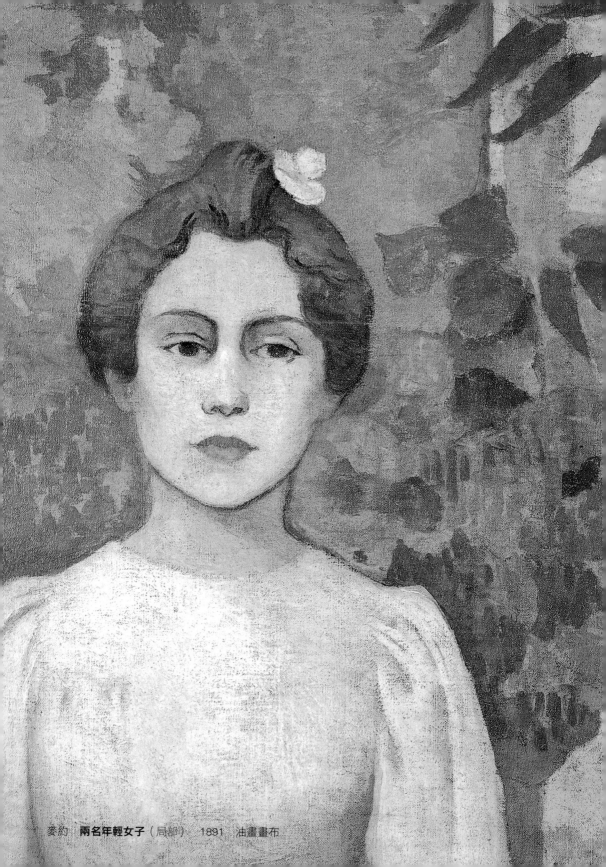

麥約　**兩名年輕女子**（局部）　1891　油畫畫布

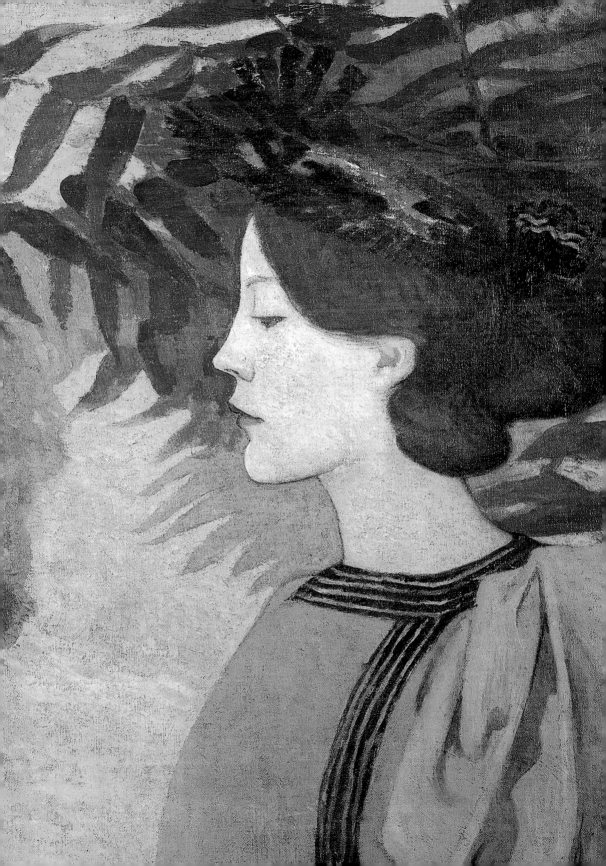

蘭契斯卡（Piero della Francesca）表示，繪畫側面人像可使臉部線條更理想地與和背景線條融合。

　　線條的顯約性使肖像風格更明確，而被畫者的五官特色也凝聚在這條曲線的發展之中。麥約作畫時更有自由、抽象的想像空間，他的繪畫雖然不仰賴奇異的符號表達象徵主義的目的，但在平易的生活場景中，周遭氛圍被提升，使人不得不用神祕的象徵主義去解讀。

　　麥約在1891年創作的雙人像〈兩名年輕女子〉同時採用了正面與側面人像的構圖，造形間的反差引人入勝。他早先前畫過類似的側面頭像作品——〈戴著黑帽的少女〉的主題，〈兩名年輕女子〉再次使用了同樣的構圖。他利用高更的手法，將背景簡化為平面色塊，茂盛的植物也顯得高貴。圖見47-49頁

　　許多十九世紀末期的畫家喜歡在作品中以特定的植物象徵某些意義，這些花朵的象徵意義有時候是相互牴觸的，例如麥約畫作中的長春藤，可以被解讀為「忠誠」，但也有「屈從奴役」或「怠惰」的意思。

　　〈兩名年輕女子〉也汲取了十五世紀荷蘭畫家勉林（Hans Memling）的特色，勉林是首位讓肖像畫破除建築的侷限，讓人物與自然融為一體，打開了「繪畫之窗」。

　　麥約在一兩年內持續畫了多幅肖像作品，除此之外，也在1892年著手創作他畢生最大篇幅的油畫作品——〈陽傘與坐著的女人〉。描繪一位女子坐在庭園裡的長凳上，陽光穿過樹叢落在泥土地上，形成一塊塊不規則的光影。雖然這幅畫的風格令人想到莫內，但卻是秀拉對這幅畫的影響較為深刻。圖見52頁

　　秀拉在1891年過世，麥約雖然不屬於他們新印象畫派的成員，但經常光顧他們在獨立藝術家沙龍的展出。〈陽傘與坐著的女人〉的巨大篇幅是為了紀念秀拉的作品〈大碗島的星期日下午〉。波納爾在1891年創作的〈花園中的婦女〉屏幕四聯作也有向秀拉致敬的意味。

　　麥約的第二幅大型畫作〈手持陽傘的女人〉則獲得更大的迴響，成為他最著名的一件作品。這件作品或許是由法哈耶家族圖見53頁

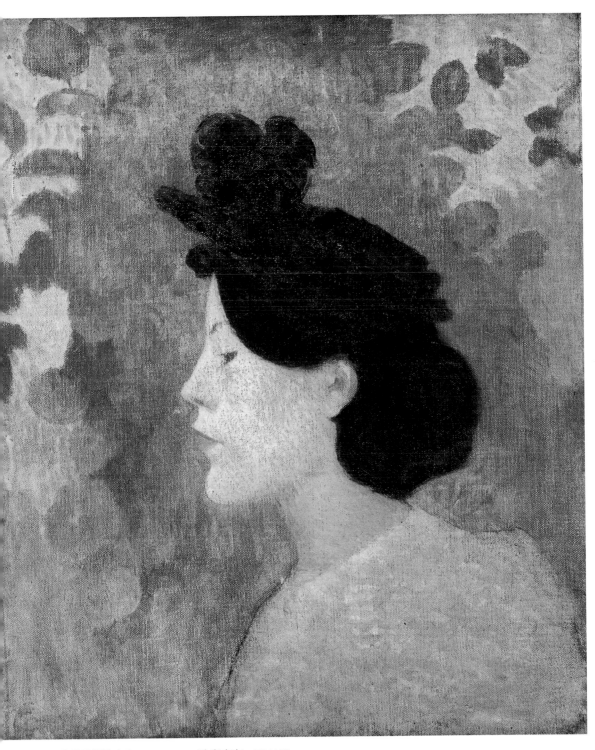

麥約　**戴著黑帽的少女**　1890-91　油畫畫布　55×46cm

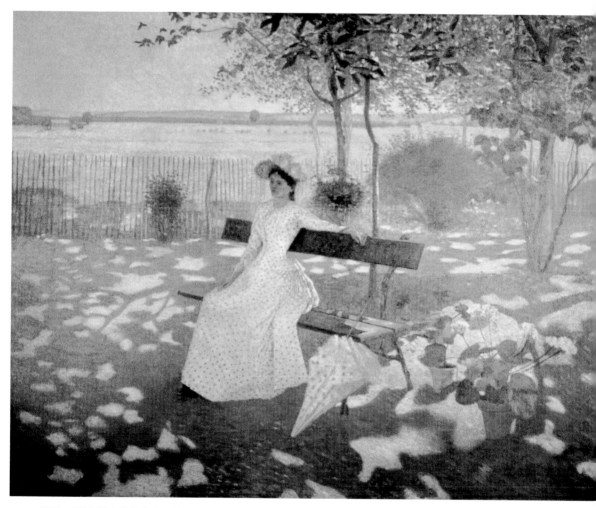

麥約　**陽傘與坐著的女人**　約1892　油畫畫布　130×162cm

麥約　**手持陽傘的女人**　1891-92　油畫畫布　190×149cm　法國巴黎奧塞美術館藏（右頁圖）

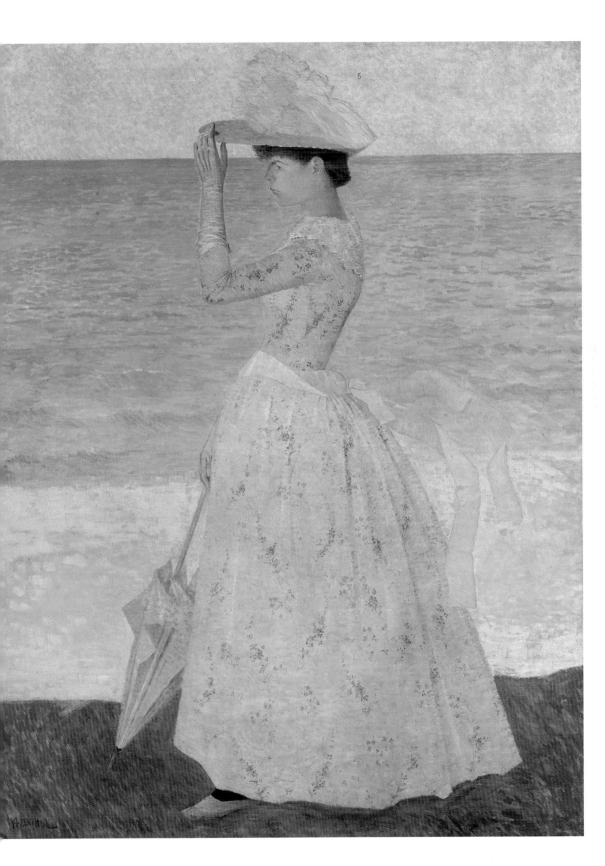

委託創作的，藉由這件作品，麥約成功達到了它所預想的藝術境地。一位女子自信地站在海邊，以細膩的全身側像方式描繪出來，她身後有天空、海面及沙灘構成的三個水平塊面，這些塊面看似簡單，但經過藝術家細膩的處理後有豐富的調性及層次感。

女子的手輕捻帽簷，姿勢恰好形成一個正方形，洋裝上的緞帶在海風中擺動，將洋傘納入構圖則讓女子的身體型態更為靈活。畫面充斥著令人感到青春雀躍的色彩，如粉紅色配上背景的藍，使一種細膩的調性及氛圍因此散發出來，就有如法國作家普魯斯特描述的巴爾貝海灘（Balbec）——「她把部分重心轉移到陽傘上，慢慢地改變她美麗的身體形態，像是表演一段女人最喜愛的阿拉貝斯克芭蕾舞姿。肩膀一側、背一直、臀部一轉、腿一伸，她知道如何讓身體輕盈地如微風中擺盪的圍巾，纏繞在一束想像的、透明的、傾斜不動的花梗上」。

〈手持陽傘的女人〉所表達出的普魯斯特式氛圍和麥約所經營的畫風相仿，但隨著畫家心境的轉換，使他後來轉往創作較為樸素的主題，結合更多不同的畫風及手法。

麥約於1892年再度創作了大型作品——〈露西姑姑畫像〉表現了他對姑姑濃厚的親情及謝意，有姑姑的犧牲，才能完成他當藝術家的夢想，或許這幅畫是他向姑姑表明自己終於不負期望獲得成就。

這幅作品令人聯想到畫家惠斯勒（James Whistler）描繪母親的名作，1891年法國政府才將這幅惠斯勒的畫買下，贈與盧森堡美術館。麥約的作品採取同樣的人物側身坐像，穿著黑色長袍，和淺色的背景形成反差。由黃色、亮綠色構成的景觀是他的故鄉班紐斯小鎮景觀常見的色彩，讓這幅畫沉浸在懷舊的情感中。露西不只一手提拔他長大，成就麥約的夢想，也將他設定為自己的遺產繼承人。

麥約晚年覺得這幅繪畫不夠完美，並歸咎自己當時作畫的時候還太過年輕、缺少經驗。也因為高更觀賞這幅畫作時曾對麥約說：「好畫，但無趣。」可想而知高更的這句評語對他有多大的影響。

麥約　**露西姑姑畫像**
1892　油畫畫布
175×131cm（右頁圖）

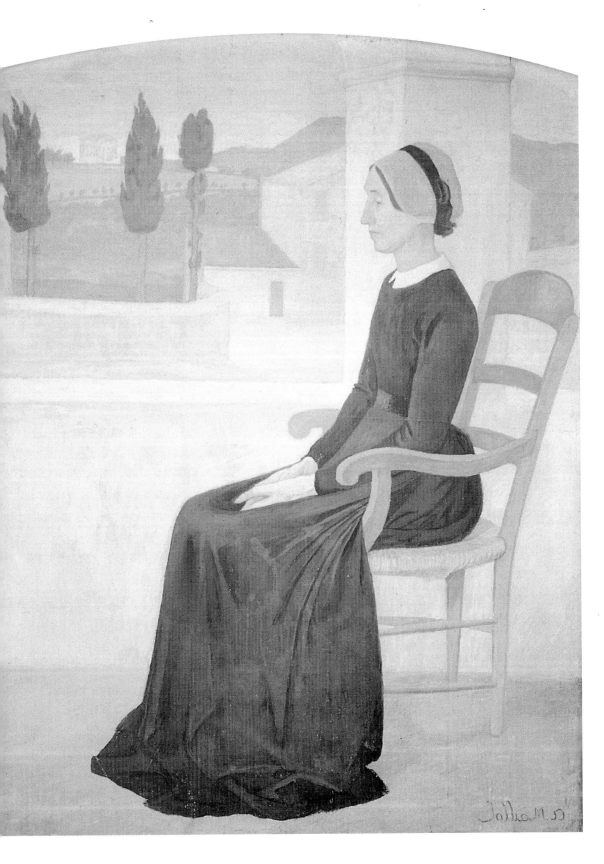

他將這幅畫掛在姑姑留給他的家，直到他過世，這幅畫就像一位靜默的見證人，代表了這位不斷支持他、結合鄉村樸素勤奮、又如貴族般心胸寬大的親人。

麥約在巴黎逐漸拓展人脈，但他如何結識納比派畫家呢？波納爾、保羅・賽魯西葉（Paul Sérusier）都在巴黎康朵塞中學就讀，也都是高更的愛好者，或許麥約是在波麗皮尼咖啡廳認識他們的？又或許是經由匈牙利畫家約瑟夫・利普羅納（József Rippl-Rónai）的介紹？根據另一派說法，威雅爾也可能是拉攏麥約進入納比派的關鍵人物。

還有納比派創立的「自由劇場」經常在德樂弗劇院（Théâtre de l'Oeuvre）舉辦活動，麥約協助設計的象徵派偶戲劇團也經在那裡演出，如果兩方人馬在那時相見，那麼麥約踏入納比畫派的時間或許就可往前推至1893或1894年。

威雅爾曾經對納比派和其他藝術團體的差別表示看法，說道：「我們對藝術如果有貢獻的話，那就是我們接受一種不同的表達方式。」波納爾對納比派的多元觸角則表示道：「這沒什麼好訝異的，我們都有同樣的目標，只不過大家達成的方式不同。」

麥約和莫里斯・德尼成為一生的摯友，德尼是納比派的理論家，曾說過一句代表畫派精髓的話：「繪畫只不過是覆蓋著以某種規則排列的色彩的一個表面。」

麥約和波納爾、賽魯西葉、亨利嘉比埃・伊貝爾（Henri-Gabriel Ibels）、雕塑家喬治・拉肯貝（Georges Lacombe）等納比派畫家也結為好友。保羅・鴻崧（Paul Ranson）開設了一個畫室，麥約也應邀教授了一些課程。麥約直到過世前都和納比派畫家維持很好的關係，實屬可貴。

麥約在象徵主義運動中扮演了什麼樣的角色？莫里斯・德尼見解獨到，曾寫道：「麥約從不是一個象徵主義者，至少不像魯東、賽魯西葉或是我這樣。他從不跟隨高更、不列塔尼或是非洲藝術等潮流。他走的路是通往自然的，而不是抽象的。」

麥約1891年的作品〈閱讀中的女人〉和威雅爾、波納爾相較一點都不遜色，嚴謹的構圖、靜謐的居家場景，廣受納比畫派的

麥約　**閱讀中的女人**
1891　油畫紙板
30×39.2cm
丹尼耶‧馬蘭格畫廊藏

青睞。麥約愈來愈清楚自己的方向，將內心世界的描繪訂定為重要主題。魯東也有志一同，認為「所有能確定的事都發生在夢裡」。

　　1893年的作品〈被葉飾圍繞的沉思少女〉重回了女孩沉思的主題，向內心探視，進入一種像是被催眠的狀態。浪漫主義的文學作品經常使用「睡眠」作為故事發展的軸線，如霍夫曼（E.T.A. Hoffmann）、艾德華‧陽（Edward Young）的著作，以及奈瓦爾（Gérard de Nerval）的詩詞。

　　麥約經常閱讀類似的著作，並以女子沉思的畫作點綴出那樣一個內心思想的空間，閉上雙眼的女子或許是在思索靈魂的奧妙，在靜坐思考之間，無數變換的動作，軀體所構成的姿勢及形態，為麥約的畫作提供了永不歇止的靈感泉源。

繪畫與紡織設計

　　每一位納比派藝術家採取的表達方式都不盡相同,但他們有共通的目標:將象徵主義內含的「宏偉的裝飾藝術」目標發揚光大。例如一位年輕的納比派荷蘭畫家維卡第(Jan Verkade)曾說過:「不需用畫布作畫!不需無用的家具,自由不該被繪畫耗盡,繪畫也不該脫離其他的藝術領域!牆壁,我們有一面面牆壁可以裝飾!不需要透視學!牆壁應該保有平面的特質……繪畫不存在,只不過是裝飾而已!」

　　麥約自從認識高更後,也認同「宏偉裝飾藝術」的概念,認為可以用繪畫之外的媒介達成。另外壁畫藝術並不侷限於納比派,歐洲各地也零星地出現大大小小的團體,如法國的吉馬赫(Hector Guimard)、英國的威廉・莫里斯及「工藝美術運動」、比利時的費爾德(Henry Van de Velde)等等……對於壁畫藝術也感興趣。

　　麥約克在巴黎最常造訪的,除了著名的高布林(Gobelins)染印紡織工廠之外,就是克魯尼中世紀美術館(Musée de Cluny),該博物館擁有著名的十五世紀掛毯〈牽著獨角獸的女子〉,除了將豐富的人物、動物及植物納入掛毯之中,背景的花卉圖騰更

麥約　**蹲著的女人**　1893　板畫　19.5×16cm

麥約　**向日葵**　約1893　油畫畫布　33.5×44cm　私人收藏（左頁上圖）
麥約　**賽船**　約1893　油畫畫布　26×46cm　私人收藏（左頁下圖）

添加了絢麗的裝飾效果。「花卉圖騰」的技法也出現在另一系列
十五世紀的掛毯〈領主的生活〉（圖見65頁）之中，麥約認為這種技
法和他所追求的藝術目標相契合，能忠實地表達牆面的特性，減
少色調的差異且有卓越的裝飾效果。

　　他跟著直覺走，投入了掛毯設計的領域，這項工藝活動在
十六世紀以前，都是採用簡單的幾個色調紡織而成，正好符合麥
約的理想。麥約從很早之前就對紡織有興趣，或許他發覺自己的
油畫作品有著儉約的構圖及色彩，特別適合以紡織的方式呈現。

　　後來凱塞勒伯爵（Count Graf Kessler）資助了他的紡織創作，

麥約　**石榴**　1893
木版油畫　22×27cm

麥約　**採摘青草的女人**
1894　木板油畫
42.5×34.5cm（右頁圖）

他對麥約的評價頗為精闢：「麥約談卡巴內爾的時候常帶著幾分崇敬，但經過藝術學院的訓練，他的筆觸不由自主地透露出學院派的精準，他經過多番嘗試才脫離那種影響，也因此總是不滿意自己的畫作。麥約曾說：『我無法在作品中認出自己。』所以才將矛頭轉向了紡織設計，紡織讓他自由地使用色彩，脫離繪畫技法的束縛。」

根據拉法格（Marc Lafargue）的說法：「某日麥約意會到，為了能表達內心那股平和的感受，他必須拋棄繪畫採用其他藝術形式，才不會被無意識顯露出來的學院技法所牽制。」

當時的染印紡織業以「高布林」及「博維」（Beauvais）兩個工廠為中心，它們受委託將畫作忠實地呈現在掛毯中，因此製毯師傅必須用數千種不同顏色的紗線，以及對原圖做精密的色彩分析才能勝任。麥約不滿意高布林採用的制式做法，因此和貝爾納（Emile Bernard）共同研發了以少數幾個顏色、省略透視技法、充滿裝飾特效，以及框線構圖的紡織方式。這樣的手法後來也受到主流紡織業者的採用。

麥約的訴求是減少色彩複雜度、提高羊毛線品質、簡化草圖設計，如他所說的：「我希望復甦古老的紡織藝術，因為高布林流俗的設計貶低了這門藝術的價值；我對紡織抱有無限的熱誠，因此能熬過任何困難。」他嘗試在紡織領域中做技術性的突破，他的紡織和繪畫作品概念是一致的——探討了形式及媒材之間互

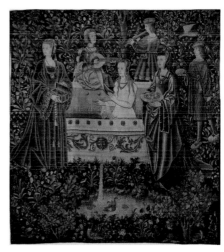

克魯尼中世紀美術館所藏的中世紀織錦畫〈**領主的生活**〉

依互存的關係。

　　大約在1892年間，麥約回到故鄉開設了一間小型的紡織染印工坊，並多延攬當地婦女，麥約也奔走於山林間尋找純淨的顏料與羊毛。據法國藝評人卡戴爾（Judith Cladel）描述：「他喜歡上好的東西，所以他製作的壁毯不能只有一般的商業水準，特別是關鍵的羊毛原料，他堅持使用直接向生產者買來的最純淨羊毛，並使用傳統鄉村農婦紡紗的方式製成羊毛紗線。憑著一本工藝指南及一本藥行老闆借給他的草藥書籍，麥約開始在班紐斯山間採集植物。他採集了一些芬香的調味料，以及一些奇特的植物，能萃取出前所未見的色彩。」就技術上來說，麥約的壁毯是繡成的而不是織成的，麥約表示：「我開發了一種簡易的繡花方式，連沒有經驗的女工也能輕鬆製作紡織壁毯。」可惜只有少數幾件麥約的壁毯作品留存下來，而且有些色彩已經退去，只能從麥約留下的草圖推想紡織品剛完成的樣子。

　　藝評家吉耶莫在1893年沙龍訪問了麥約，寫道：「麥約不再畫陽光四射的風景畫，或是夏凡尼那種大型的裝飾壁畫。沙龍展展出的壁毯和麥約的繪畫有一樣「原始、綜合主義」的特質。不循紡織業界的常規，希望呈現一種祥和、靜謐的特質。」

　　麥約製作每一張壁毯前，會先畫紙本草稿，1895年也開始採用「鋅版印刷」的手法，可在版畫上嘗試不同的油彩或粉彩配

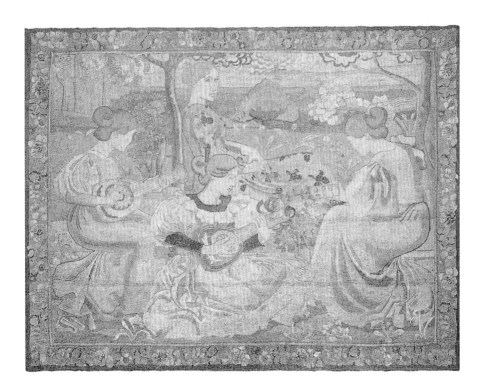

麥約　**鄉間樂隊**
（又稱〈**女子樂團**〉）
1895-1902　繡毯

色。其中兩張作品曾被紡織業雜誌印刷出版。

　　麥約1894年將兩件掛毯作品送往比利時展出，《自由美學評論》雜誌出現了高更的文章：「有保羅・鴻崧及其他年輕藝術家的努力之下，前衛的納比派藝術家們又開創了新的領域。在此，秀拉缺席了。這些展出的作品中，麥約的壁毯創作令人讚不絕口。」高更的這番話肯定的麥約在掛毯方面的藝術成就。

　　麥約的經濟狀況一直不穩定，終於在1895年他獲得了首件委託案，得到了一千五百法郎，他給友人利普羅納的信中寫道：「我雇用了兩名非常美麗的女孩，她們的紡織技術精湛。」讓他創建的紡織工坊繼續營運下去的方式，就是獲得更多的委託案，能否成功勝任第一件委託是個關鍵。

　　根據胡格（Michel Hoog）表示，經過資助者法哈耶從中牽線，麥約才得到了畢貝斯科皇室海倫公主（Princess Hélène Bibesco）的委託完成〈鄉間樂隊〉及〈為感到無聊的公主所演奏的音樂〉兩件作品，後來羅馬尼亞皇后輾轉買下。〈鄉間樂隊〉也於1895年於法國藝術家沙龍參展。

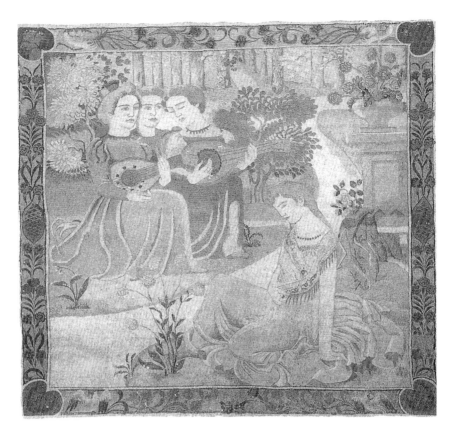

麥約　**為感到無聊的公
主所演奏的音樂**
1902　繡毯

但根據藝評史拉康（Wendy Slatkin）及卡戴爾的推論，威雅
爾才是將麥約介紹給畢貝斯科皇室的中間人。威雅爾先是將麥約
壁毯呈現給畢貝斯科皇室的兩個王子，後來他們的母親海倫公主
才看到這件作品。

　　海倫公主不只委託麥約創作了〈鄉村樂隊〉，還把羅馬尼亞
的手工紡紗及天然染料送給了麥約。海倫公主另外買了〈為感到
無聊的公主所演奏的音樂〉轉贈送給羅馬尼亞皇后。她的孩子安
東尼‧畢貝斯科王子（Antoine Bibesco）也繼承了母親資助藝術家
圖見68頁
的傳統，委託麥約創作〈自然女神寧芙〉及〈三名年輕女子〉兩
件作品。

　　在紙版上所畫的草圖是紡織作業中必要的一分指南，經由創
圖見70頁
作草圖也讓麥約意識到構圖的重要性。麥約的代表作是〈迷人的
花園〉，這件作品仍保有豐富的色彩以及趣味的故事情節。他將
現代的主題融入了中古世紀風格的紡織，兩位婦女的洋裝是當時

法國流行的款式，畫面中充滿了花卉圖騰又是古典裝飾的特色。

　　自從麥約熱情地投入紡織藝術後，他所創作的繪畫數量便減少了。他創作了一些紙本的紡織草圖，當時稱為卡通（cartoons），但並草圖並沒有細節的描繪，經常是在沒有實際範本或是模特兒的環境下憑空創作，他維持這樣的創作模式數年。另外幾件作品如〈掛毯草圖──盪鞦韆的少女〉及〈掛毯草圖──鞦韆〉則顯示他經常為一件作品實驗多種不同的色調。

　　麥約為了製作畢貝斯科皇室的委託，於1894年回到班紐斯創立工坊，也認識了納西斯姐妹，愛上了當時只有十六歲的克蘿蒂德・納西斯（Clotilde Narcisse），兩年之後並與她結婚。

　　創作〈鄉間樂隊〉時，麥約決定為克蘿蒂德創作一件肖像作品，最後也成為掛毯中央人物的面孔。〈麥約夫人〉的姿態構圖近似於拉斐爾的風格，背景以花卉圖騰裝飾。在鋅版畫的〈鄉間

麥約　**自然女神寧芙**
1898　掛毯
50×76cm

圖見72、73頁

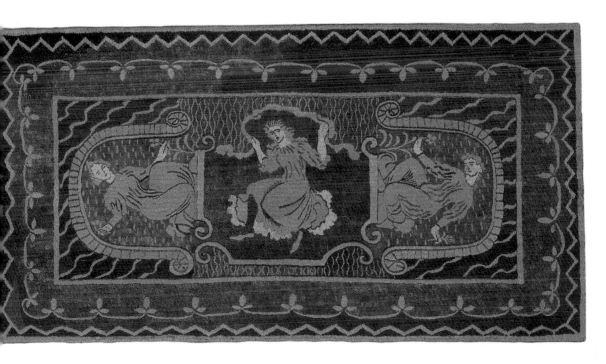

麥約　**三名年輕女子**
1898　掛毯
45×65cm

樂隊〉可清楚看到這幅肖像的影子，但在紙版創作的〈掛毯草圖——鄉間樂隊〉可能只是依想像創作出來的，可見兩幅作品的差異。

克蘿蒂德在1869年生下孩子，麥約為兒子戴上畫家帽畫

圖見81頁

了〈路西恩畫像〉，風格輕柔溫馨，和雷諾瓦的作品有幾分神似。

麥約年輕時的樣貌被記錄在幾幅肖像作品中，包括友人利普羅納在班紐斯為他畫的肖像，另外貝克（Arno Breker）及威雅爾也畫了了麥約創作塞尚紀念碑時的肖像。年輕的麥約長什麼樣子？藝評家卡戴爾表示：「同儕間沒有人像麥約一樣，有狹長、嚴肅的臉和一雙充滿靈魂的藍色大眼睛，像極了一隻貓頭鷹。」

克蘿蒂德在懷孕期間無法擔任他的模特兒，因此麥約便轉往

圖見82頁

繪畫鄉間景觀，包括了〈洗衣婦〉現已成為納比畫派的代表作之一，用了明亮的色彩及新的色調。之後麥約也鑄造了〈洗衣女〉銅雕，人物的衣服形成了優美的弧線，這件作品也開啟了麥約融合繪畫及雕塑創作的趨向。

麥約
掛毯草圖──
迷人的花園
約1896
油畫紙板
61×41cm

麥約
迷人的花園
1896　掛毯
190×105cm
（右頁圖）

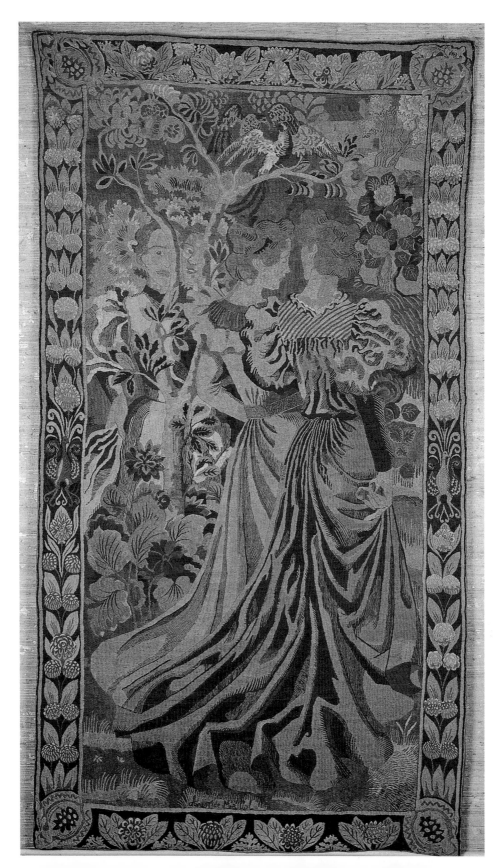

麥約　**掛毯草圖——盪鞦韆的少女**　1896　加襯布的紙板油畫　19.5×22.7cm

麥約　**掛毯草圖──鞦韆**　1896　油畫紙板　21.5×26.6cm

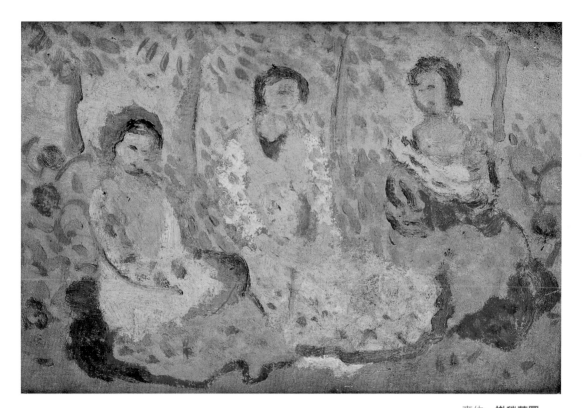

麥約　**掛毯草圖——
三名年輕女子**
1894　木板油畫
16.5×24cm

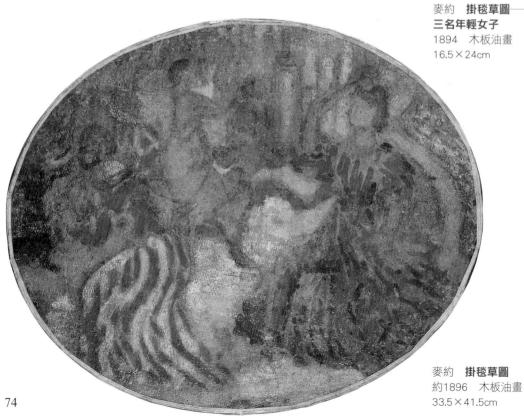

麥約　**掛毯草圖**
約1896　木板油畫
33.5×41.5cm

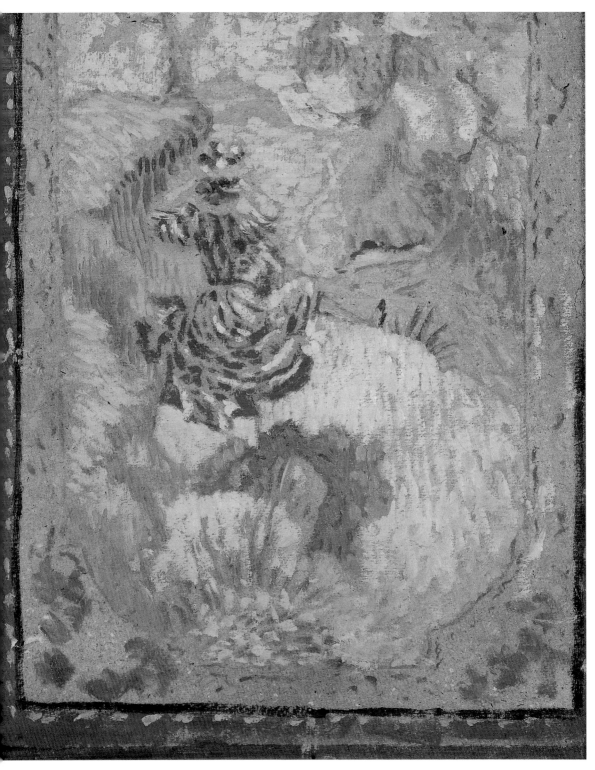

麥約　**掛毯草圖──坐在岩石上的女人**　約1894　油畫紙板　41×32.5cm

麥約　**掛毯草圖**　1894　油畫畫布　22.5×25cm

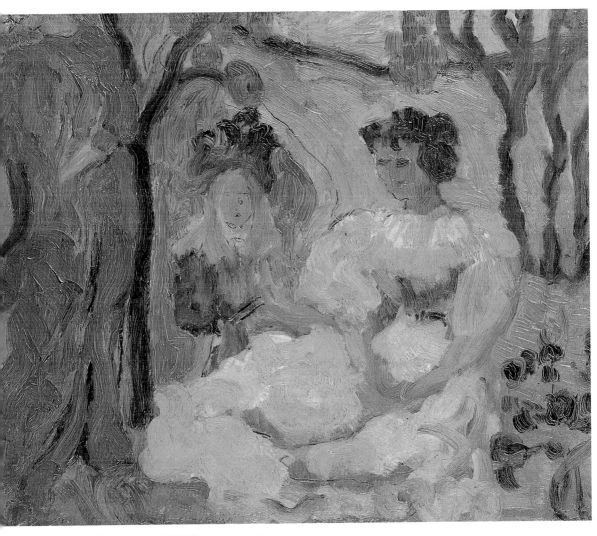

麥約　**掛毯草圖**　1894　木板油畫　23.5×28.5

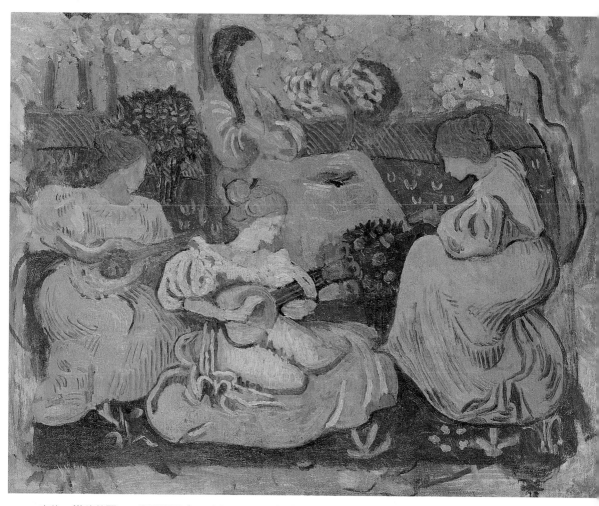

麥約　**掛毯草圖——鄉間樂隊**（又稱〈**女子樂團**〉）（為畢貝斯科公主所做）　1894　油畫畫布　46.5×56cm

麥約　**麥約夫人**　1894　油畫畫布　47×39cm（右頁圖）

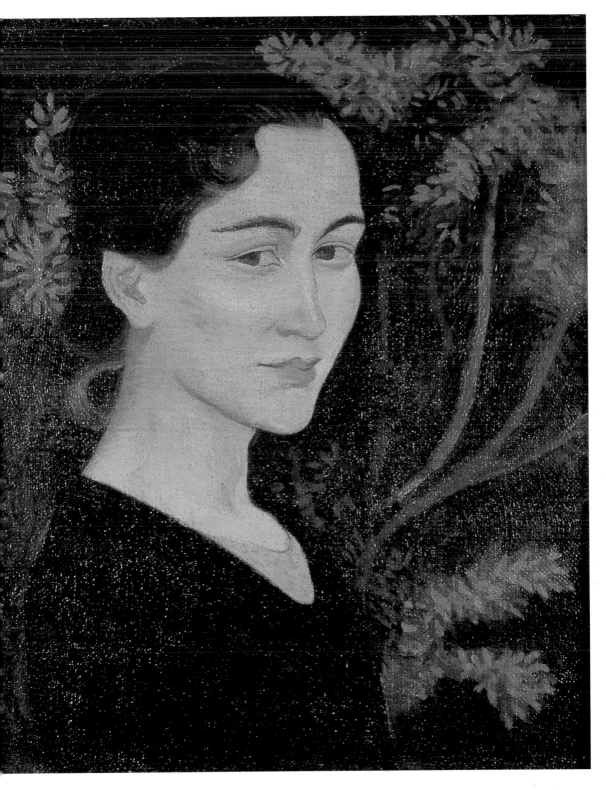

麥約　**鄉間樂隊**
（又稱〈**女子樂團**〉）
1895
羽毛筆鋅版印刷
15.8×20.2cm

麥約　**洗衣女**
約1896　銅雕

麥約　**路西恩畫像**　1896　木板油畫　34.5×30.5cm

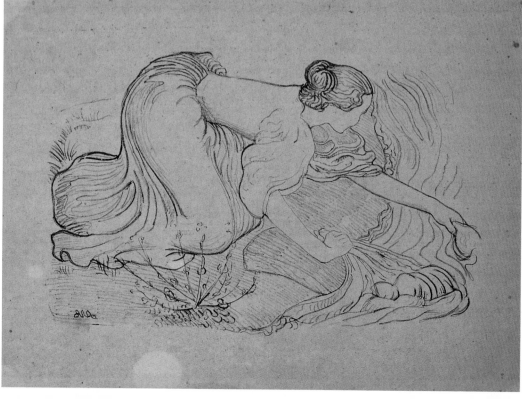

裸體畫（1894-1934）

圖見85頁

圖見84頁

圖見95頁

圖見150頁

麥約　**洗衣婦**　1896
油畫畫布　64×80cm
私人收藏（左頁上圖）

麥約　**洗衣女**　1895
鋅版印刷　19×30cm
（左頁下圖）

　　有一段時間麥約只專注在紡織設計上，因此納比畫派邀請他參加1896年第十屆「印象派與象徵主義展」時，麥約只提供了少數幾件作品。當時他雖創作了一張〈急流旁邊的女人〉素描，這也是他的第一件裸女畫作，後來也以鋅版畫、石版畫及油彩重新創作了同一主題，可見他對這張畫作的喜愛。但他還是決定在1896年的展覽展出舊作〈浪蕩子〉，及另一幅作品〈浪〉，後者是受到高更作品〈海浪中的女人〉的啟發，也是麥約最早創作的裸體畫之一。

　　〈浪〉的主題是一系列探索的開端，後來延伸了其他媒介的版本，如油畫、紡織、浮雕及雕塑——這件雕塑作品就是他最有名的〈地中海〉雕像。但這件作品也呈現了麥約創作概念的轉變：他不再需要用特定的故事情節包裝畫中人物，或為人物設定的姿勢、服裝。

　　他察覺到過度引用文學及裝飾手法對藝術美感造成的威脅，像是某些肖像作品就因為採用「現代風格」而在表現性上受到局限。他認為暗示手法比實際描繪出一切細節的作品還來的高明。因此他不再為作品設定主題。

直到1895年之前，麥約所畫的年輕女子都以華美俏麗的服裝點飾。但新的藝術概念促使麥約的作品中不再有美麗的「公主」，而是以探索身體的造形為主要考量。1894年之前麥約沒有創作任何裸體作品。

受到夏凡尼的壁畫影響，麥約1895年創作了〈風景與裸女〉，將胡希昂的景觀轉化為一種桃花源式的理想境地。因為麥約沒有雇用模特兒，所以畫中的裸女是憑空想像出來的，線條簡單，輪廓明確，沒有肉體的重量感。依循著象徵主義的脈絡，他創造出了身體與自然交錯融合的畫作。

圖見86頁

後來克蘿蒂德也到巴黎和麥約一起生活，因此麥約創作了與〈風景與裸女〉相仿的〈蔚藍海岸〉——畫中裸女是克蘿蒂德本人，雖然身體的描繪方式充滿了豐腴美感，但仍映照出某種宗教性的禁慾氛圍。這件作品受波蒂切利名作〈維納斯的誕生〉的啟發，成為麥約對妻子的一種承諾。

圖見87頁

自從麥約結婚後，創作的方向也跟著改變了，人體的形態成為他主要的靈感來源。陷入熱戀的麥約在1894年9月14日寫信給友人利普羅納，描述他的新發現：「如果你能親眼看看這裡有多美就好了。昨天的海浪奔騰，今日的陽光耀眼，和煦且涼爽。我的工坊裡，有一位二十多歲的女工告訴我，在這樣的天氣裡你會感到自己變年輕了。我的女工也擔任了模特兒。我終於能持續創作。」

這封信提示了麥約開始創作〈女人與浪〉的時間，他在這幅畫裡結合人體線條及激昂的浪花。占據畫作中央的人體是結實的，造形簡化運用恰到好處，筆觸細膩使色調平緩轉換。四周浪花有如音樂符號般地迴盪，亮色的披巾強調了女人的手及胸部。

保羅·高更
海浪中的女人　1889
油畫畫布
美國克里夫蘭美術館藏

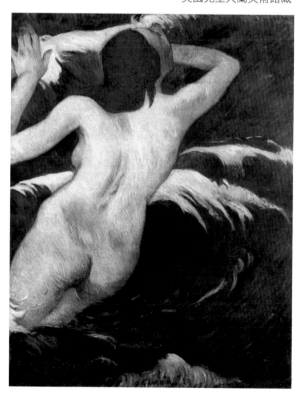

麥約　**急流旁邊的女人（第一幅裸女畫作）**　約1890　石板印刷　15.5×24.1cm

麥約　**急流旁邊的女人（第一幅裸女畫作）**　約1890　油畫畫布　54×81.3cm

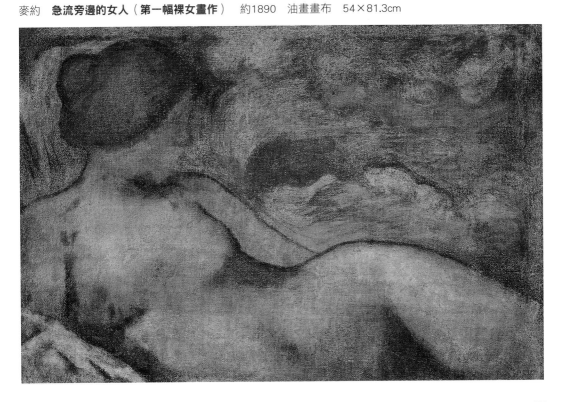

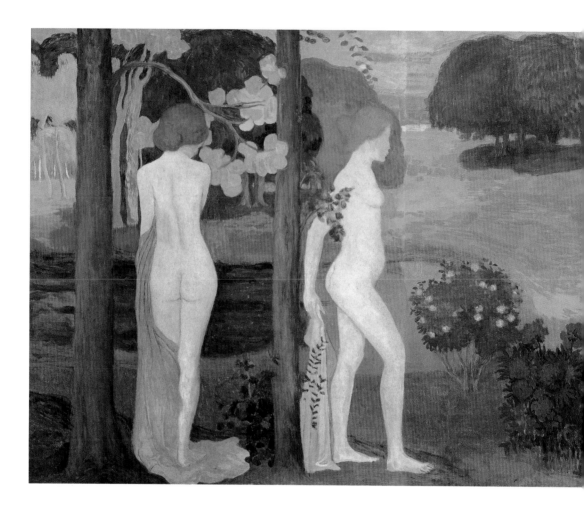

麥約　**風景與裸女**
1895　油畫畫布
97×122cm
法國巴黎小皇宮美術館藏

　　1899年秋季，麥約拜訪利普羅納時創作了〈沐浴女〉及〈浪〉兩件掛毯（圖見91-93頁），作為〈女人與浪〉的延伸，低頭沉思的女子身邊圍繞著海浪，這些海浪以簡約的造形呈現，線條形成絕佳的裝飾圖騰，也襯托出裸體的簡單純粹。

　　裸體畫是麥約創作生涯中重要的進展。過去描繪服飾他必須考量當時的流行元素，或採用特定風格。但描繪赤裸的身軀則開啟了另一種挑戰，如人體姿態無止盡的變化，以及個人特色造形該如何呈現出來。裸體畫也讓作品脫離的時代箝制，拋棄一切現實中的累贅意涵，刻畫藝術家內心惟有的「真實」，就如大自然對待孕育的一切生物，沒有兩件一模一樣的作品。

　　麥約在1899年豁然決定自己不需成為一位畫家，他可以創作

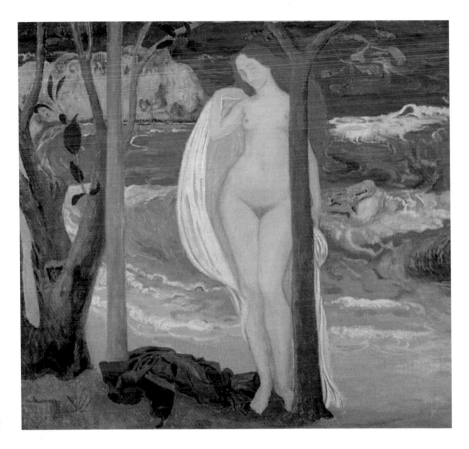

麥約　**蔚藍海岸**
1895　油畫畫布

各種裝飾藝術作品為生，除了創作陶器之外，他也製作木刻版畫、創作以裸體畫為主的掛毯裝飾，例如〈樹下的兩名少女〉。

麥約夫婦在1900年4月返回巴黎Bernhaim-Jeune畫廊的開展典禮，麥約在展覽中還以陶器作品贏得了銀牌，從展覽可以看出來，裸體仍在他各面向創作中占有重要角色。

1900年巴黎國際博覽會展出了一批從吳哥窟運來的佛像及寺廟浮雕，麥約取得許可，翻模複製了部分文物。他後續創作的雕塑作品將帶有濃厚的東方藝術風格，效法佛像豐腴、祥和、自在、平衡的特點，或是擷取印度雕像活靈活現的舞蹈姿勢。

文化學者馬爾羅（André Malraux）在他《世界雕塑史》中寫道：「要瞭解印度石雕必須先從他們的舞蹈先學起。」貼切地描寫了印度石雕結合身體與音樂性的表現。麥約擁有一尊印度雕像，他藉由異國藝術啟發靈感，創作了不受「寫實派」或「新古

麥約　風景與裸女（局部）　1895　油畫畫布

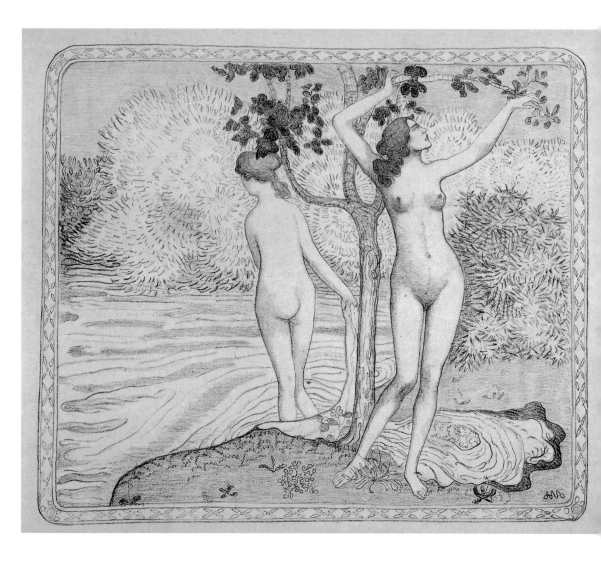

麥約　**樹下的兩名少女**
1899　刻版畫
25.3×30.5cm

典主義」侷限，主要以造形及想像為出發點的新人體畫風格。

　　麥約與東方藝術的接觸應該從葛飾北齋的代表作〈神奈川沖浪裡〉說起，1890年代這位日本版畫大師的作品曾在巴黎展出過，許多納比派畫家前往觀賞。〈神奈川沖浪裡〉受到許多西方藝術家的青睞，也促使高更、麥約分別創作了〈海浪中的女人〉及〈浪〉兩件油畫作品。

　　後來〈浪〉衍生成為〈女人與浪〉這幅油畫及相關的壁毯作品。藉由1895年〈海邊沐浴的女人〉、1898年〈沐浴女坐像〉及〈沐浴女〉掛毯草圖以上三件作品可看出麥約的創作進展。這

圖見95頁

90

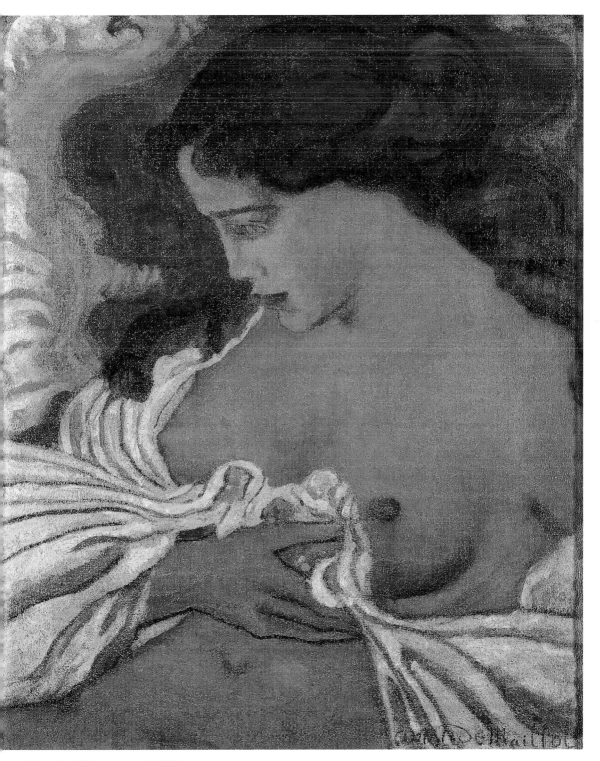

麥約　**女人與浪**　1898　油畫畫布　54.5×44.5cm　kathleen powers pflueger

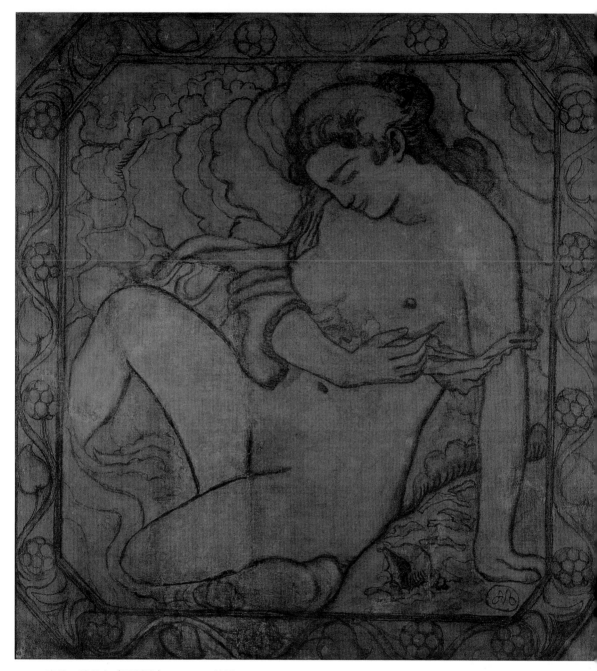

麥約　**沐浴女**（又稱**浪**）　1899　草圖　100×94cm

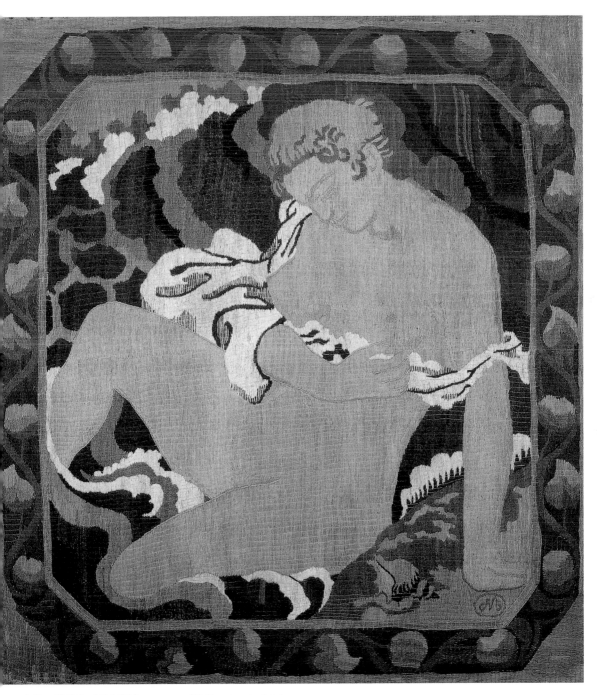

麥約　**沐浴女**（又稱**浪**）　1899　掛毯　101.5×92.5cm

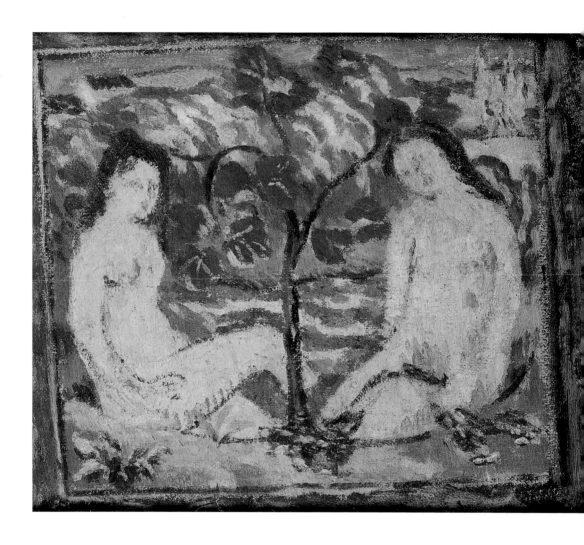

三件作品有如同一首歌曲以不同的調子呈現，最後成就了他的雕塑代表作──〈地中海〉以一位坐著的婦女象徵了沉思──的基本概念。

〈地中海〉銅像的第一及第二版本分別是在1902至05年間製作的，鑄造這件作品的同時麥約也畫了〈沐浴女坐像〉。〈沐浴女坐像〉繼承了提香名作〈愛與美的女神維納斯〉所留下的傳統，據藝評家克拉克（Kenneth Clark）的描述：「〈愛與美的女神維納斯〉開啟了一整個現代藝術類別的先河，這股潮流在雷諾瓦的創作達到高峰：女性裸體的描繪，提供了無盡的感性，自成一門被研究的科目。」

麥約　**樹下的兩名女子**
約1895　油畫紙板
25.3×31.4cm

麥約　**浪**　1895-98
版畫　17×19.7cm
（右頁上圖）

麥約　**海邊沐浴的女人**
1895　板畫
17.7×21.2cm
（右頁下圖）

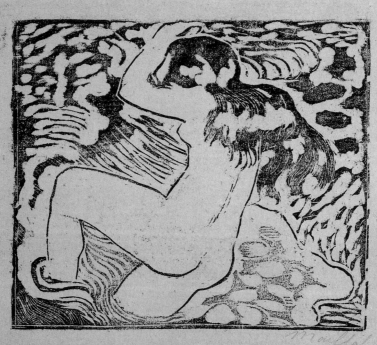

〈沐浴女坐像〉也是麥約創作首件大型雕塑之前，調適期的
作品，繪畫讓他探索屬於現代性的幾何、真實與美感，同時又多
了自由調配色彩的層面。這幅畫接近純紅的色彩也正好和人體沉
重的分量感相抗衡。無論這件所品是否為〈地中海〉雕塑的習作
之一，都證實了女子坐著沉思是麥約的一大創作主題，而他可以
藉由每一次的創作開發出不同的風味與調性。

麥約從1903年開始受眼疾之苦，無法繼續從事精細的紡織工
作，此時他從事雕塑創作已有一段時間，因此決定捨棄壁毯設計
這項他已耕耘許久，並獲得一番成就的領域。有一次和一瓶卡戴
爾訪談時，麥約說到：「壁毯可以是一種宏偉的繪畫。在繪畫中
我無法找到自己的聲音，但我在紡織中找到了。」可見他對紡織
的堅持與熱愛。

麥約在第一次世界大戰期間幾乎無法創作，他的兒子被征召
入伍，而動亂時代與不時傳出的死亡消息，與他在藝術領域中所
追求的和諧及多變的裸體畫形式也相
違背。

1915年創作的〈金色光澤的背
影〉是這段期間內的少數作品之一，
雖然構圖線條已有厚實雕塑感，但金
黃的皮膚色澤似乎更貼近友人波納爾
的啟發。另外兩幅1918年的創作〈風
景〉、〈聖母與子〉回到了印象派的
軸線，分別呈現了蘋果樹下嬉戲的女
孩及宗教性的主題，想見麥約在戰爭
中藉由繪畫尋求一些心靈的依靠及救
贖。〈聖母與子〉是麥約創作生涯中
唯一的宗教主題，仿照他最喜歡的藝
術家羅比亞（Luca della Robbia）的
創作精神，除了油彩畫之外，麥約另
外也用陶藝的方式呈現。

約在1922年左右，麥約創作

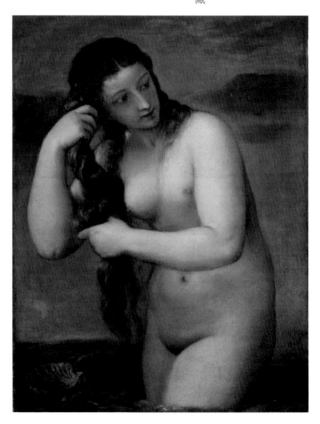

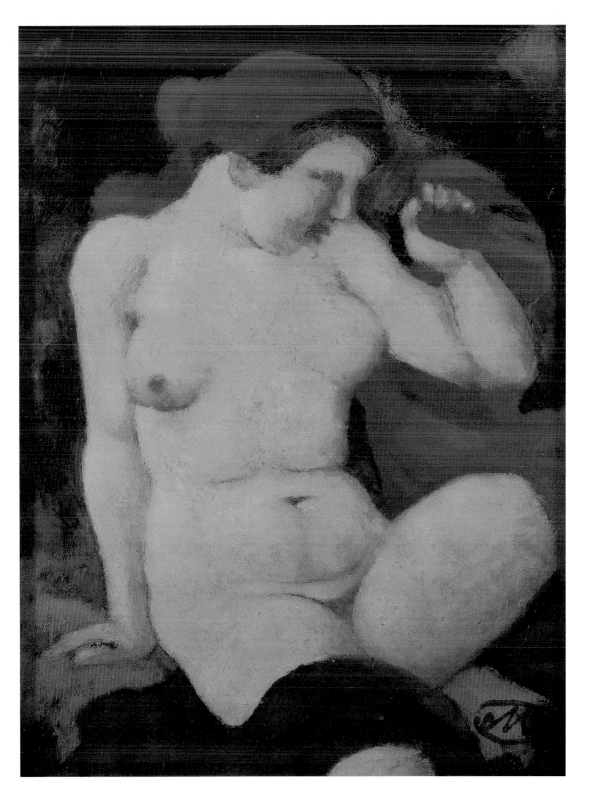

了〈沐浴的女孩〉，描繪一名女子的背影，構圖與1895年創作的〈浪〉相仿。在大塊面綠色背景的襯托之下，擁有真實膚色的身體不再像以前一樣白皙飄邈。

圖見102頁

1925年創作的油畫草稿〈四名裸女與風景〉顯示麥約仍有野心想創作群像。麥約選擇了和塞尚創作〈沐浴者〉時一樣的難題，在1912至25年間麥約受委託創作塞尚的紀念雕塑，對他的敬佩之情可想而知，他也曾對藝評家卡戴爾說道：「我們這個時代裡最偉大的畫家是塞尚，他或許比林布蘭特還來得偉大。」

圖見105頁

在停筆很長的一段時間之後，麥約在戰爭時期只創作了三幅畫，1920年代更是一幅也沒有，但他在1930年代又興起了用畫筆作畫的渴望。他的畫風改變了，如小型作品〈珍珠光澤的裸女〉所呈現的，早期作品中後現代的筆觸變得平緩，色澤也顯得緩和許多，或許更貼近了雷諾瓦的風格。

圖見104頁

雖然麥約需要應付大量的雕塑委託案，但他仍暗自希望重回原本繪畫的初衷，追求夏凡尼以及無數納比派畫家的理想——宏偉的壁畫創作。在他的概念中，繪畫是一種可擴張的聚集表現，讓描繪的人物可以達到令人驚嘆的廣大篇幅，他以這樣的想法在1930年創作了〈壁畫精神〉，畫作與雕塑的關係顯而易見，人物的姿勢和〈地中海〉雕塑相同，而披巾的呈現就像他所設計的塞尚紀念雕塑一樣。

圖見107頁

同一年，麥約畫了〈沐浴女與急流〉，他描畫兩名女子的身影，希望藉此畫達到比單人畫像更完美的藝術作品。這件作品也反映了麥約在雕塑創作中第二個重要的主題：在水中行走的女人。這個主題從麥約年輕時的創作就出現了，他記得自己看見妹妹瑪麗往海裡走入，捲起了裙子，背彎彎的，這個印象不曾從他的記憶中退去。這個動作顯露的部分的身體，也呈現了身體與海的關係。這幅畫面也可以引申古羅馬時期雕塑〈克尼多斯的維納斯〉，作家老普林尼（Pliny the Elder）認為，這件雕塑作品之所以神聖的原因，不只是主角是慾望的綜合體，她的特質令人匪夷所思，保有難以抗拒的堅韌性是其精髓。

麥約　**金色光澤的背影**
1915　油畫畫布
71×55.5cm（右頁圖）

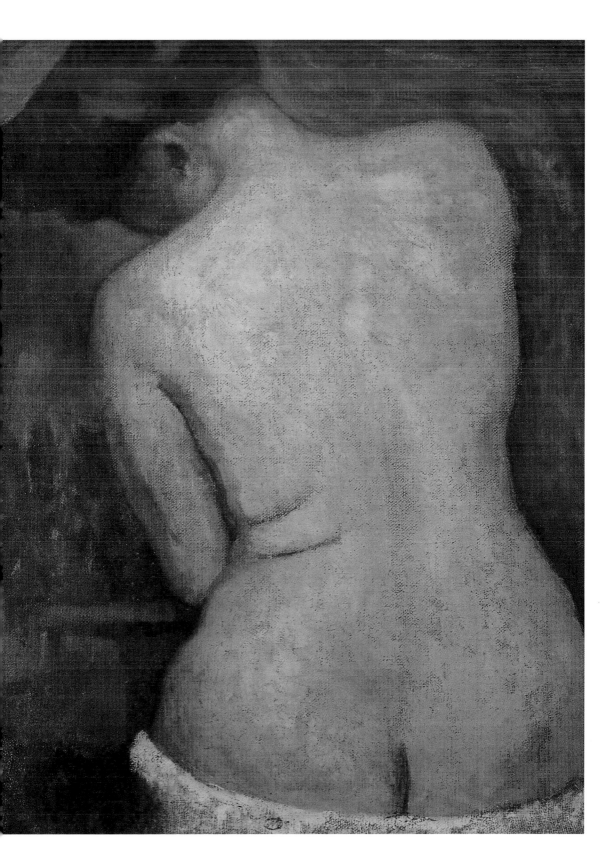

麥約　**聖母與子**　1918　木板油畫　37×37cm　荷蘭奧杜羅克拉－穆勒美術館藏

麥約　**風景**　1918　木板油畫　37×37cm　荷蘭奧杜羅克拉－穆勒美術館藏

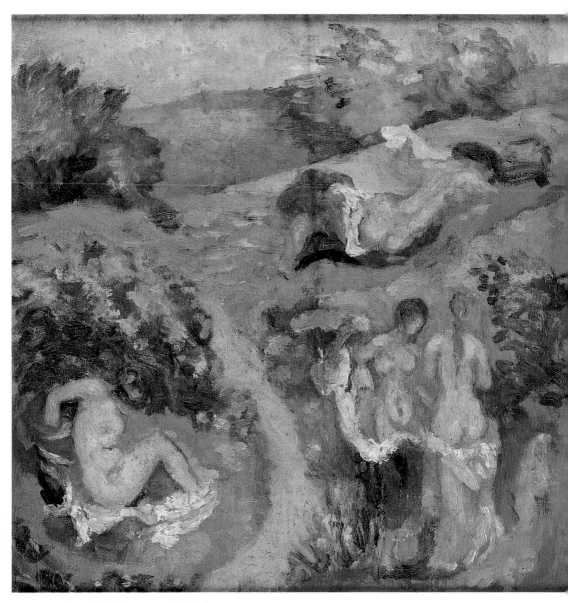

麥約　**四名裸女與風景**　1925　木板油畫　29.7×29.3cm

麥約　**沐浴的少女**　1922　木板油畫　29×18.5cm（右頁圖）

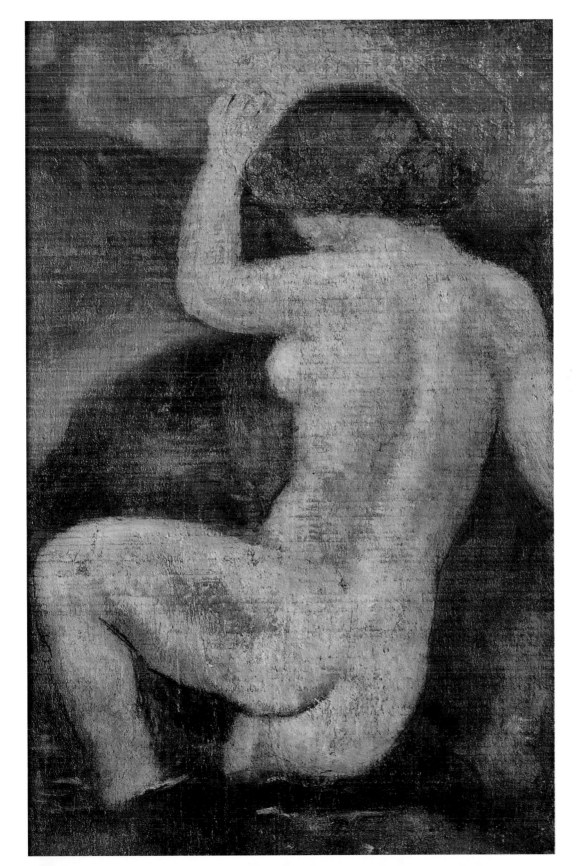

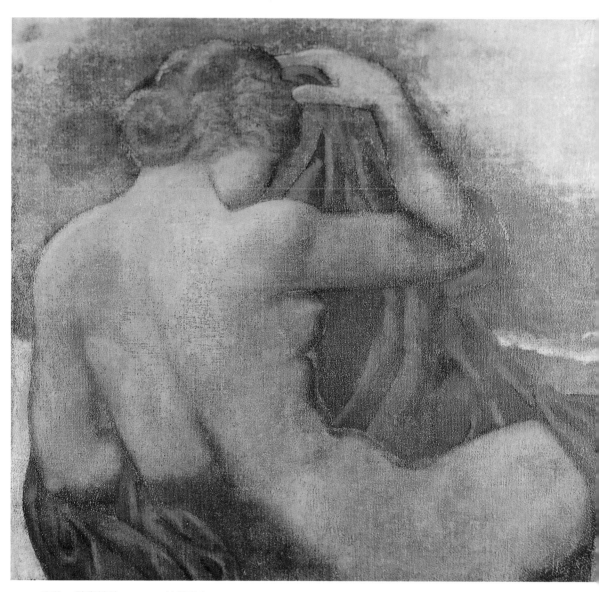

麥約　**壁畫精神**　1930　油畫畫布　77×83.5cm

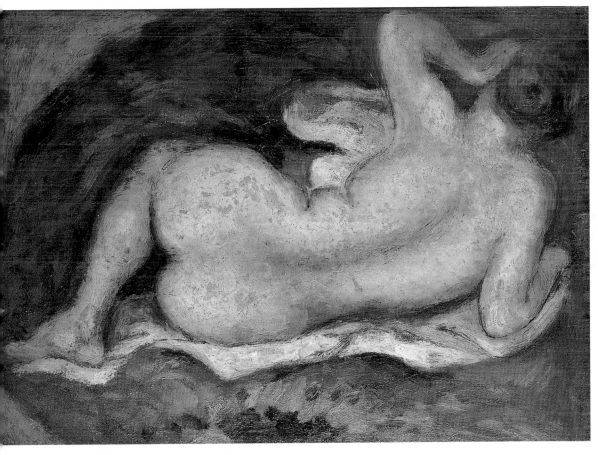

麥約　**珍珠光澤的裸女**　1930　木板油畫　20.5×31cm

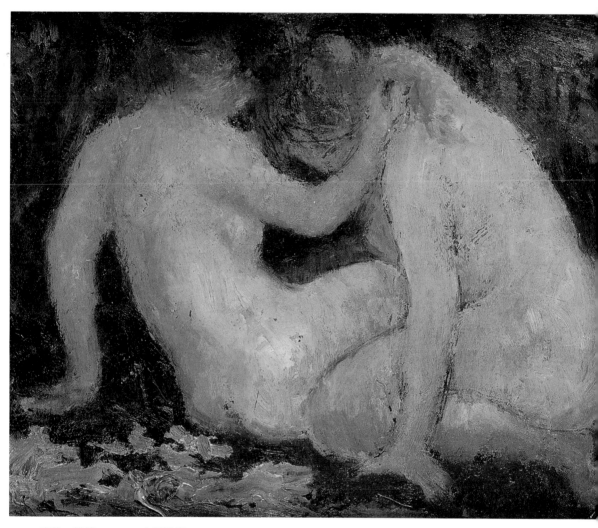

麥約　**姐妹**　1900　木板油畫　17×20.5cm

麥約　**沐浴女與急流**　1935　紙板油畫　37×24cm（右頁圖）

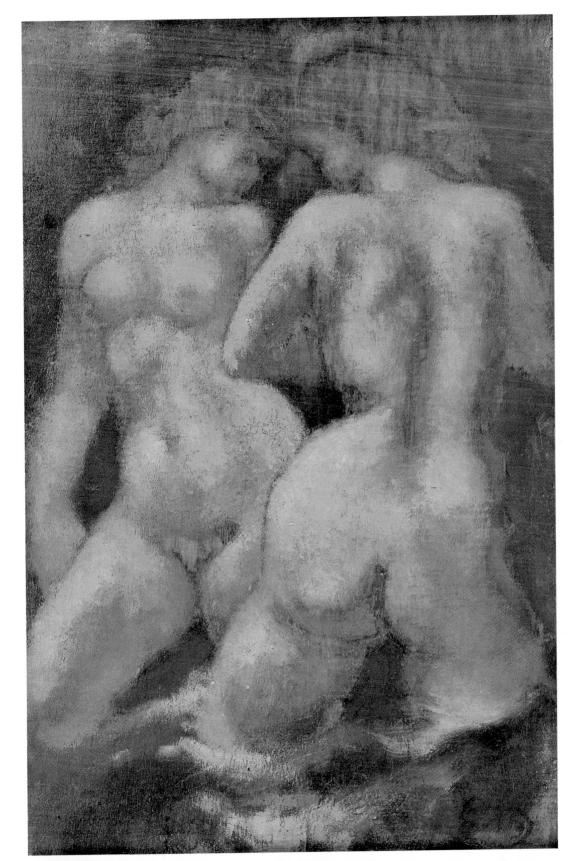

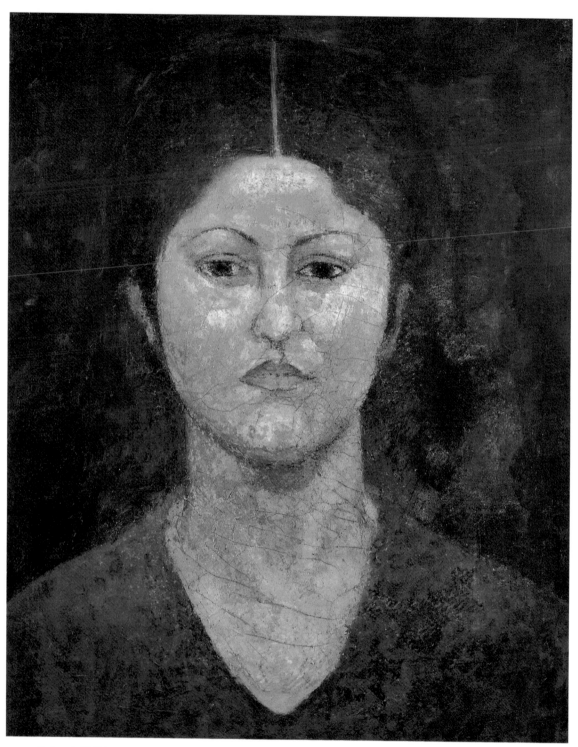

麥約　**紅裙蒂娜**　1944　油彩畫布　11.5×15.5cm

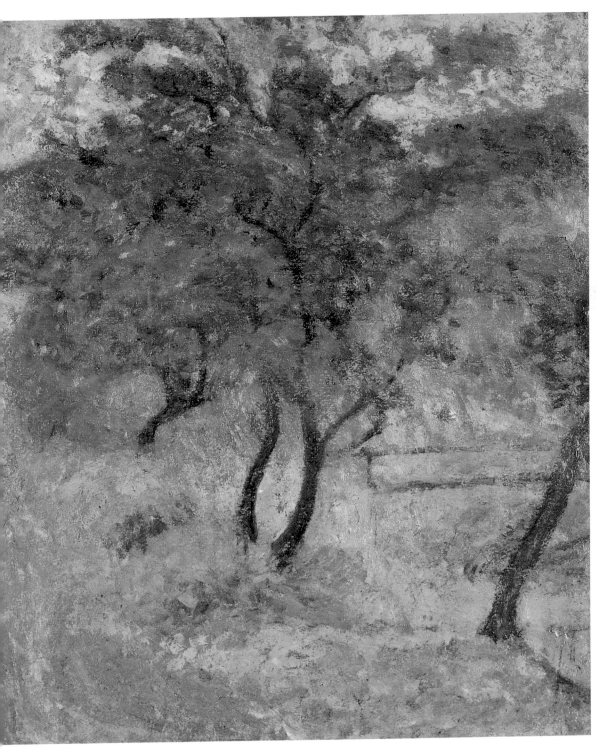

麥約　**田園中的樹木**　1898　木板油畫　49×41.5cm

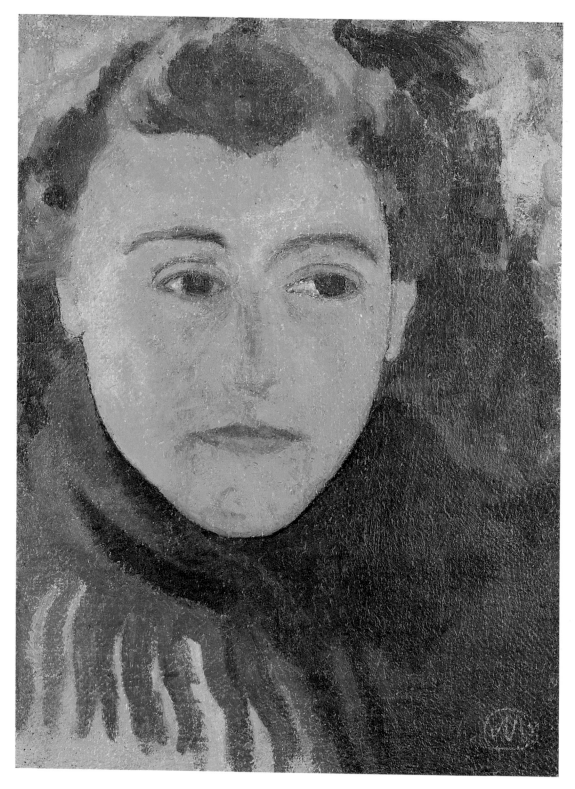

新的圖像構成手法
雕塑家式的繪畫 (1934-1944)

　　麥約晚年最重要的模特兒是蒂娜‧維耶妮（Dina Vierny），一位俄國裔的猶太女孩。1930年代中期，蒂娜經由父親的友人——巴黎現代美術館的建築師唐德爾（J. Dondel）的介紹，認識了半引退在南法休養的藝術家。當時麥約七十三歲，正處於創作的低潮期，蒂娜則是十五歲。

　　麥約給信給蒂娜道：「有人告訴我，你長得像麥約和雷諾瓦的作品，我對雷諾瓦的作品很滿意。」並且立即邀請她擔任模特兒，後來她成為藝術家最後的模特兒，時間長達十年，直到藝術家過世。

　　從1939年開始，麥約為躲避二戰的紛擾隱居在故鄉，蒂娜則開始在巴黎為反抗納粹的團體效力，幫助法國猶太人逃到西班牙。她穿著一身紅色的洋裝做為暗號，她的工作特別危險，因為她自己也是猶太人。

　　麥約知道她的處境後，將祕密的捷徑與牧羊人走的小路告訴她，持續把人偷渡到西班牙幾個月後，蒂娜就被法國警察逮捕了。但法國警察不精明，只找到蒂娜和巴黎超現實主義團體通信的證據，而沒有發現她的房間裡有一大疊偽造的護照。麥約雇用

律師把蒂娜保了出來，為了讓蒂娜脫離危險，更把她送往位於法國尼斯海邊，擔任馬諦斯的模特兒。

馬諦斯以她為模特兒創作了多件畫作，但最後要求蒂娜留下六個月讓他創作以馬奈〈奧林匹亞〉為主題的巨作時，麥約就趕緊招蒂娜回班紐斯了。蒂納於1943年再次於巴黎被納粹祕密警察逮捕，她在監獄裡待了六個月，後來才在麥約向希特勒最喜歡的雕塑家阿諾‧布雷克（Arno Breker）求情後，蒂娜才被釋放。

當初麥約首次見到蒂娜時嚇了一跳，因為蒂娜實在太像他的名作〈地中海〉的真實版本。而蒂娜初次受到麥約的邀約，前往藝術家在巴黎郊區住所舉辦的宴會時，也因為見到各型各色的藝術家而幸奮地像隻小麻雀，她抵達宴會時向「那位看起來最年長的人」做自我介紹，而讓麥約津津樂道的是，那人竟不是自己，而是比他年輕的野獸派畫家梵‧鄧肯（Van Dongen）！

在認識蒂娜之前，麥約有好一陣子因為低潮而無法創作任何雕塑及繪畫，但因為蒂娜的好學心及聰慧善解，使得麥約又開始繼續創作。蒂娜回憶道：「我會在下課後有空的時間擔任他的模特兒，剛開始時是穿著衣服的，後來因為裸體習作的需求就自然地擔任了裸體模特兒。」

蒂娜會固定到班紐斯擔任麥約的模特兒，也鼓勵麥約重新嘗試早年創作壁畫的理想。1935年，麥約在石膏塊上畫了小型肖像作品〈蒂娜〉，充滿祥和的美感。麥約為了更深入了解壁畫創作，便直接向巴黎國立藝術學院的教師請教，終於能掌握在石膏上繪畫的要領，如1938年創作的〈靜物畫〉便進步許多，顯現出篤定的線條及豐富色澤的變化。

麥約心理仍掛念著壁畫創作，年輕時在夏凡尼的壁畫前臨摹曾帶給他深刻的感動，於是麥約和一位雕塑家友人在1936年前往義大利羅馬、西耶納（Sienna）兩個城市。西斯丁禮拜堂參觀米開朗基羅的壁畫時，驚嘆道：「葛利哥（El Greco）用筆刷作畫，米開朗基羅用來作畫的則是理念。」印證了麥約的創作理念，畢竟喜歡古埃及雕像的他，也是因為古埃及是以「概念」來做雕塑。米開朗基羅成功地將身體的分量感，以及雕塑的宏偉感受納入壁

麥約　**蒂娜**　1935
壁畫　25×25cm

畫創作中。對於〈地中海〉的雕塑者而言，壁畫最大的潛力在於
結合豐富的裝飾性及宏偉的雕塑立體感。

　　麥約後來在1938年創作了〈坐著的沐浴女〉，年輕女孩的身
體大方地呈現在畫布上，白色的披金圍繞在軀體四周，腿部結實

的線條使構圖顯得穩重，而手部的姿勢使得臉龐顯得柔和，採用
了拉斐爾著名的肖像畫法。

　　藉由檢視1938年創作的〈兩名沐浴女〉及1939年的〈河邊的
兩個女子〉可見麥約已遠離早期納比派的風格，甚至也脫離了高
更的影響。這兩件作品也代表麥約在雕塑與繪畫創作中第三個重
要的主題：側臥的女體。這是他經常使用的主題，有時雇用模特
兒擺姿勢，在每件畫作中嘗試不同的膚色畫法、姿勢及光線。

　　這些作品突顯了新的圖像構成手法──雕塑家式的繪畫。在
這些繪畫作品中，軀體的立體感與背景的平面性形成反差，正反
面的人像，也彌補了繪畫無法像雕塑一樣全面呈現軀體的缺點。
簡約的人體造形也是一大特色，讓畫作達成像雕塑一樣俐落的輪
廓線條。

　　維納斯有兩種面向：屬於宇宙星體的神聖維納斯，以及屬於

麥約　**靜物畫**　1938
壁畫　24×35.5cm

圖見116、117頁

麥約　**坐著的沐浴女**
1938　油畫畫布
116×90cm（右頁圖）

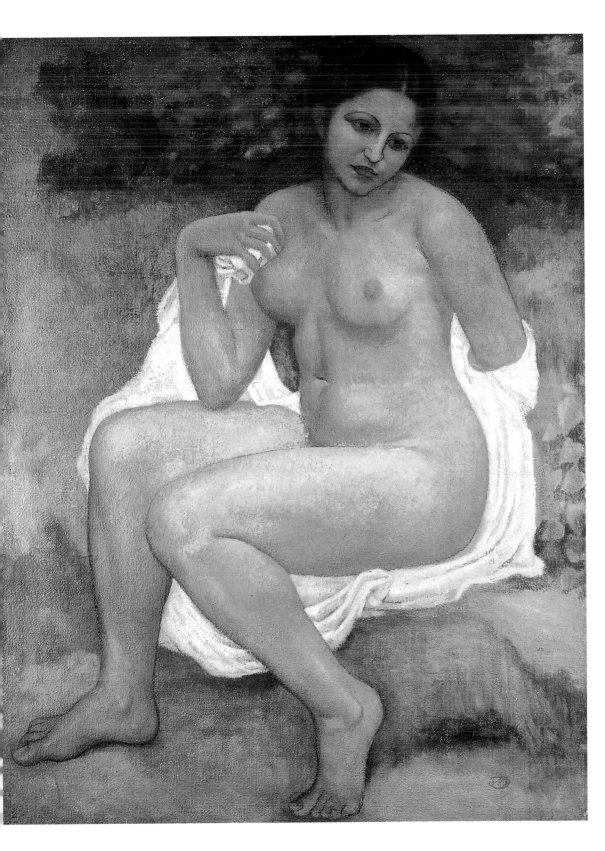

麥約　**兩名沐浴女**　1938　油畫畫布　100×140cm　席瑪·波耶斯基藏

麥約　**河邊的兩個女子**　1939　油畫畫布　130×98cm（右頁圖）

大自然的世俗維納斯。這是柏拉圖在一次宴會中，與賓客探討的問題，這兩種形象也概述了女性裸體在藝術史上大略呈現的兩種面向。根據藝評家克拉克的解釋，人因為著迷與愛戀引發的非理性反應被昇華成為對一種完美圖像的塑造。

歐洲藝術家們爭相描繪完美的女性裸體的同時，維納斯也從世俗肉慾的轉化為神聖的代表。麥約的繪畫也延續了這個脈絡：身體是慾望的一種投射，無論是以繪畫或雕塑的方式呈現的都是一種「概念」的塑造。「我追求的是一種建築構造及形體……我塑造一個人物的時候，總是以方形、三角形或鑽石形等幾何構造開始著手，因為這些造形最能在一個空間內屹立不搖。」

我們也不可忽視麥約原本是一個戶外寫生畫家，像他的雕塑作品一樣，他以繪畫探索了身體與空間的關係，〈繫頭巾的蒂娜〉便是一例，可以從週遭背景的植物看出和身體造形相呼應的線條。從這幅畫可見麥約呈持續追求新的繪畫形式，雖然他的手法和他早期創作一致，將色調減少至二、三種，但和納比派時期不同的是，他用飽和的紅色或是明亮的白色提高了畫作的鮮明度。

另一方面，他的作品持續以平面的方式描繪主題。麥約的前衛思考在納比派時期已經確立，比野獸派或立體派還來得還早。如果說麥約革新了二十世紀初的雕塑藝術，也要歸功於他在繪畫領域所追求的純粹與單一，這和馬諦斯的啟發大有關係。

麥約也影響了許多年輕畫家前往南法，追求充滿陽光的風景畫情懷，麥約自己一生的創作也是在同樣的地中海陽光下醞釀成熟。或許麥約的畫作可以被視為1920至30年代法國作家考克多（Jean Cocteau）所提倡的「回歸原點」風潮之一。但他的畫沒有因潮流退去而顯得過時，南法成為畫家內心一處永恆的祕密花園，一種探索自我、實驗十九世紀末藝術潮流的媒介，在他晚年時也影響了雕塑作品的本質。

如果說哪一位藝術家的作品能夠和〈繫頭巾的蒂娜〉、〈坐著的沐浴女〉相提並論，或許畢卡索創作的海灘人像系列，最貼近麥約作品的雕塑性，也有相類似的筆觸。

麥約　**繫頭巾的蒂娜**　1941　油畫畫布　110×95cm

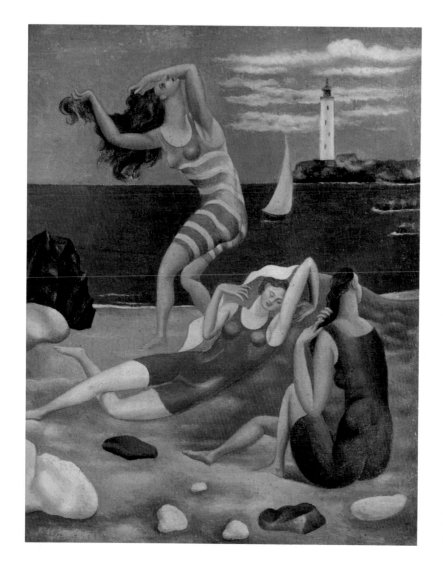

畢卡索　**沐浴者**
1918　油彩畫布
26.3×21.7cm

第二次世界大戰期間麥約在故鄉班紐斯過著隱居似的生活，他租了一間小農舍做為畫室，在葡萄園及庇里牛斯山的環繞下，麥約持續創作了許多畫作。他曾和前來農舍拜訪他的人說：「這裡有世界上最美麗的風景。」每天早上模特兒會來到他的畫室，另外位於班紐斯小鎮內，露西阿姨留給他的房屋則是雕塑工作室，1940至44年間，他在此創作了最後一件雕塑作品〈和諧〉。

他在1940年畫的〈紅裙蒂娜〉以鮮豔的紅色及深沉的綠色代表了蒂娜加入法國反抗軍的祕密，她常常穿著紅色洋裝為身分暗

圖見108頁

麥約　**彩椒靜物畫**
1940　木板油畫
30×30cm

號，帶法國猶太人逃往西班牙。紅色因此成為麥約畫作的一種象徵符號，見證了戰爭殘酷的一面。面色凝重的蒂娜，同樣出現在另一幅作品〈蒂娜畫像〉中，表現出相同的沉重感。

　　麥約持續追求藝術理想，以最純粹的造形創作一系列小型裸體畫：1941年〈披披巾的蒂娜〉以白色的背景襯托出女孩柔美的背影曲線，色調像粉彩畫般地和緩。1943年的〈黃色大幅裸女畫〉則是向高更致敬，畫中主角像是大自然的女神，也像一座佇立在金黃色玉米田中的雕塑，和高更畫筆下原始的毛利女人有異

圖見122頁

圖見125頁

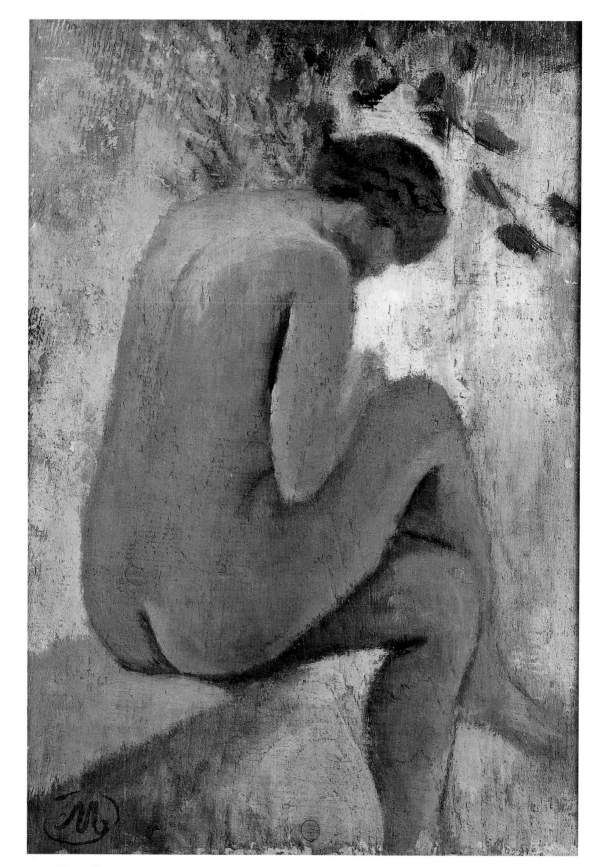

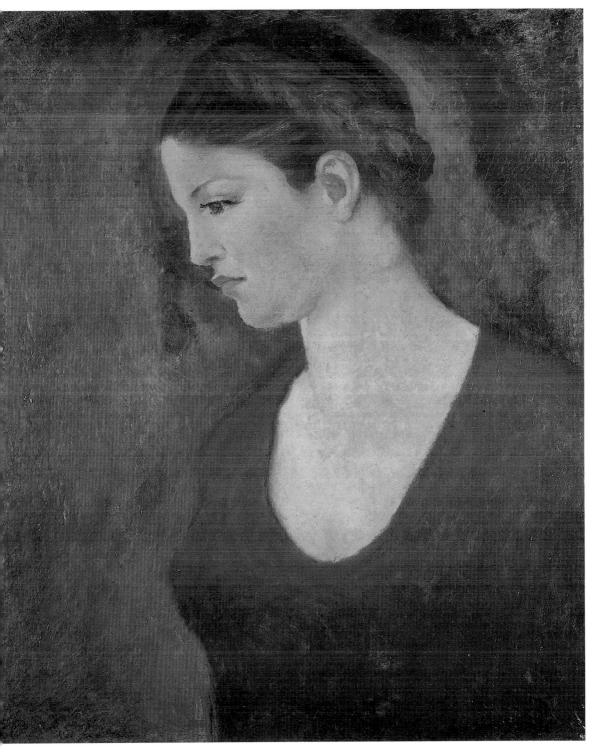

麥約　**蒂娜畫像**　1940　油畫畫布　57.5×49cm

麥約　**披披巾的蒂娜**　1941　木板油畫　31×22cm（左頁圖）　　　123

曲同工之妙，只不過場景轉換為法國南部。

　　「沒有一天不想念高更」是麥約晚年曾向模特兒說過的話，的確，高更為年輕的麥約指引藝術的道路，他尋找一個不受文明污染的純真世界、由圖騰拼湊出趣味、創造綜合性的視覺語言、將稍縱即逝的片刻轉化為恆遠的意境，在某些程度上也在麥約的作品中找到共鳴。

　　麥約最後的作品包括1944年創作的〈兩名戴紅頭巾的女人〉，鮮明的紅色與早期作品〈石榴靜物畫〉相較毫不遜色，可見麥約篤定的用色始終一致。可惜死神在1944年夏天的一場車禍中帶走了他，當時他正在前往拜訪畫家杜菲（Raoul Dufy）的路上，麥約的創作生涯探索戛然而止，留下最後兩件未完成的作品：〈和諧〉及〈未完成的蒂娜像〉仍呈現對藝術新的探

麥約　**兩名戴紅頭巾的女人**　1944　木板油畫
11.5×15.5cm

麥約　**黃色大幅裸女畫**
1943　油畫畫布
100×62cm（右頁圖）

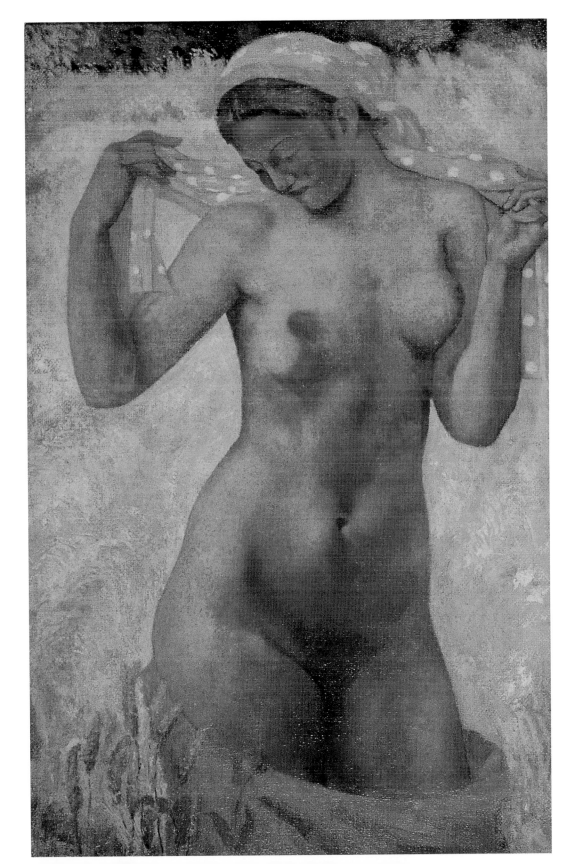

索。〈和諧〉是第一件他以模特兒為主要範本，而不是用理想化的概念草圖雕刻的作品；〈未完成的蒂娜像〉呈現蒂娜部分的軀體，周圍被綠色環繞起來，過去麥約在人像畫中總是避免特定的表情特徵，讓人物看起來泛指任何人，但在這幅畫中他特別在眼神上著墨。

　　他最後創作的包括景觀畫作〈空地旁的樹〉是他的工作室旁的森林空地，提醒我們麥約終究也是一位戶外寫生畫家，沿襲了

麥約　**石榴靜物畫**
1943　木版油畫
31.5×31.5cm
此畫許久以來被認為是畫家生平首作

圖見128頁

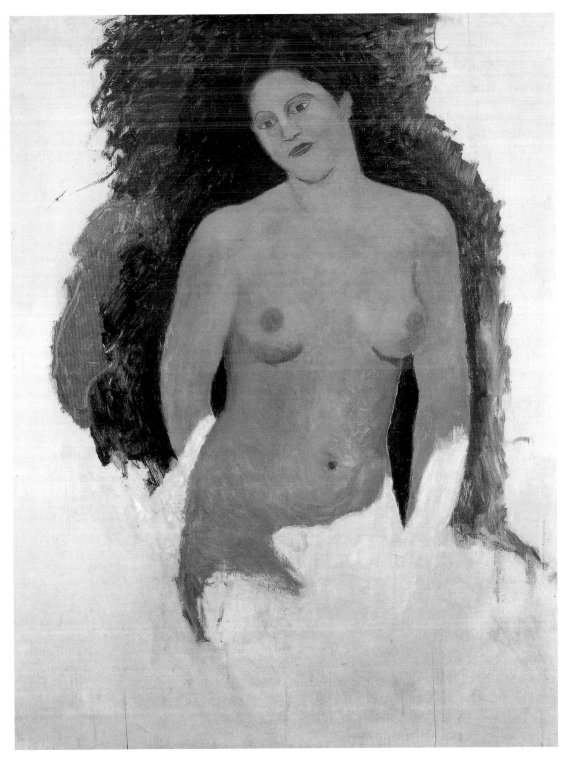

麥約　**未完成的蒂娜像**　1943　木板油畫　100×77.5cm

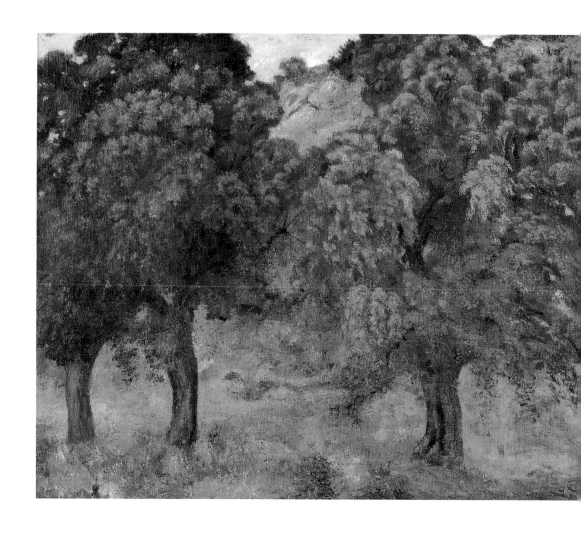

柯洛（Jean-Baptiste-Camille Corot）、印象畫派及高更都曾走過的道路。麥約特質的重要成分有南法普羅旺斯的陽光，以及運育他的地中海景觀。

　　以一段麥約自己的話做為結尾：「雖然我從未成為一位畫家，但我從繪畫學到很多東西。回到胡希昂的時候我曾在開放的空間畫畫，在大自然中架起我的畫架，我用雙眼看了這片土地。我的口袋裡總有一本筆記，隨時為它添上一筆：街道是我學習藝術的地方……古代人有非凡的成就，因為他們臨摹了大自然；但我們則過於著迷於理論的研究，而忽視、疏遠了自然。和前人相反的是，因為藝術，我才發現自然的美好，藝術領我走向自然。」

麥約　**空地旁的樹**
1943　油畫畫布
80×100cm

麥約　**玫瑰與向日葵**
1943　油畫畫布
55×38.5cm（右頁圖）

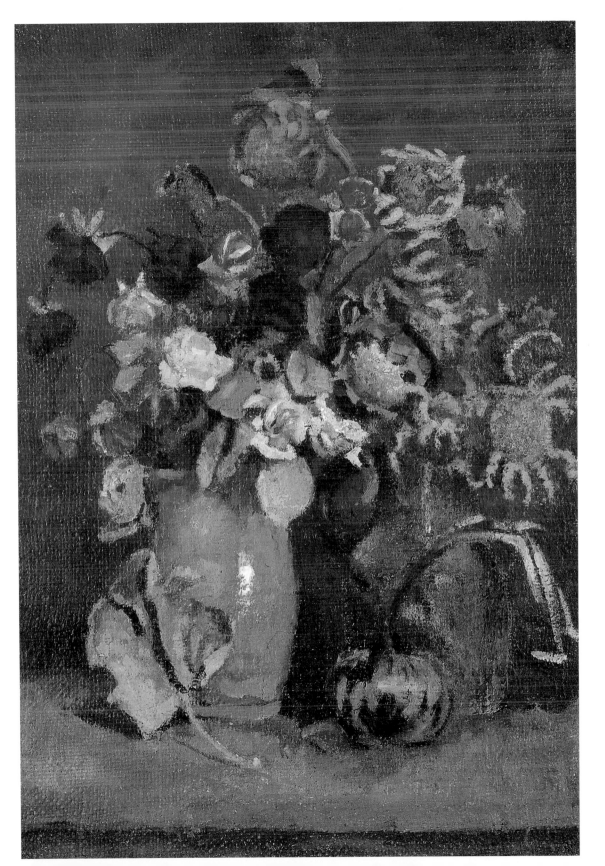

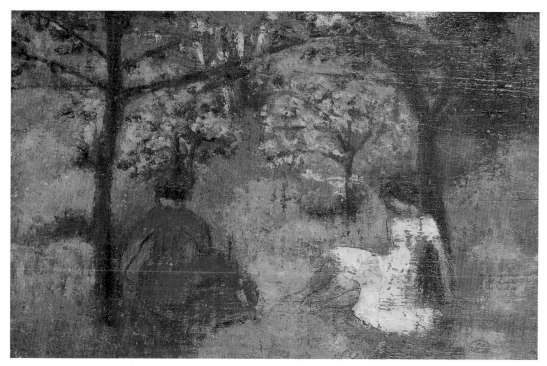

麥約　**兩名女子（紅裙蒂娜與米歇兒）**　1941　木板油畫　22×33cm

麥約　**斜倚的裸女與披巾**　1943　木板油畫　35.5×50.5cm

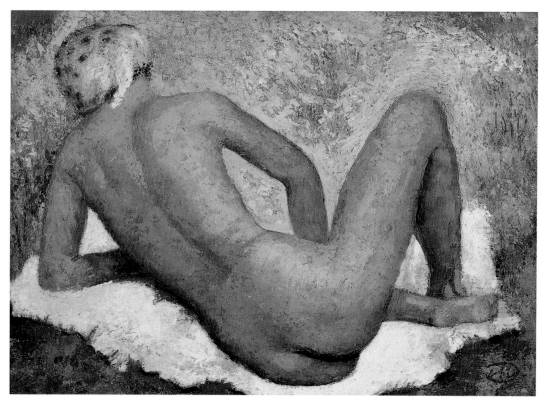

麥約的工作室探訪筆記

撰文、攝影 / 布拉塞　　翻譯 / 朱燕翔

　　我在1932年的冬天，曾到瑪爾利－勒－諾瓦（Marly-Le-Roi）拜訪阿里斯蒂德‧麥約（Aristide Maillol, 1861～1944年）。那是我第一次為他拍照，後來作品也刊載在《米諾陶洛斯》雜誌的第三、四號。從那次以後，我就和麥約維持著這份友情，尤其是1936至37年巴黎的小皇宮美術館（Petit Palais）舉辦麥約的大型回顧展，我更受託參與了海報的製作。當年拜訪他的時候我曾做了一些筆記，藉此與讀者們分享。

1936年12月19日星期六

　　地點在瑪爾利－勒－諾瓦（巴黎郊區）。時間是下午五點，天色已昏暗。在黯淡的暮色中，我要怎麼才能找到麥約那幢位在提波街，有樹籬圍繞的住家和工作室呢？正在煩惱的時候，忽然看到了我唯一知道的標的建築——帶有鄉野風味的洗衣場。

　　「麥約先生到梵‧鄧肯（Van Dongen）先生的工作室那裡去了，應該就快回來了。」一位個子嬌小的女傭招待我進入屋內，一邊用帶著加泰隆尼亞腔調的口音向我說明。

　　昨天，麥約打電話給我，說有事情要拜託我，希望我來和

他見個面。我雖然很熟悉他的工作室，不過倒還不曾走進他家裡。現在這個用來當作餐廳的地方，是在舊的工作室旁邊再新建的，頗有鄉村風格。牆壁上掛著波納爾（Pierre Bonnard）於1896年創作的一幅很漂亮的風景畫，以及同一時期的街頭風景畫；另外還掛著蒙蒂塞利（Adolphe Joseph Thomas Monticelli）和德尼（Maurice Denis）各一幅作品，以及季斯（Constantin Guys）的水彩畫。一旁擺飾著幾個塔納格拉陶俑。淺色調的織錦畫，想必是麥約自己的作品。從他初出茅廬到四十歲為止，全心全意在織錦畫的創作上耕耘。在妻子的協助下，折摘植物的花葉、枝幹或樹根作為染料來染羊毛，然後自己用織布機織出作品。

麥約回來了，他的身材高瘦、動作靈活，身上披著一件牧羊人穿的大斗篷，頭上戴著一頂從來不脫下的巴斯克（在庇里牛斯山西部地區）貝雷帽。他穿著灰綠色的燈芯絨長褲、淺灰褐色的上衣，但腳下那雙麻繩底帆布鞋已經破得開口了。他的雙手極白，再加上那像是被塗上石膏的頭髮，使他看起來真像個聖誕老公公——只不過是個透過三稜鏡看到的瘦長型聖誕老公公。他定睛瞧了我，就抬了抬那濃密雜亂的眉毛。

「布拉賽，我特意請你過來，是有重要的事要麻煩你。我這陣子，都在忙著準備即將在小皇宮美術館舉行的，我人生中最重要的回顧展。我想請你幫我製作這場展覽的海報。我心裡想的，是我目前在梵・鄧肯的工作室與齊斯（Kees）的胞弟正在進行的大型雕塑作品，標題是〈山〉。那是依據赤陶（terra cotta）做的習作。我從兩年多前就開始做這作品了。如果你時間上方便的話，星期一早上，我們一起去梵・鄧肯那裡吧！」

我在之前曾為他的雕塑作品拍過一些照片。

「這張照片拍得真好！幾乎沒有什麼攝影家對雕塑有足夠的認知，雕塑拍得好，必須要對造型有非常敏銳的感覺。」

他看著照片，忽然叫起來。「看！就像這一張！這也是你拍的吧？都已經藏起來了，怎麼會被你發現到？這座小雕像是我做給自己開心的。別人看了說不定會說我無聊，甚至大肆批評呢！不過，難道對女性來說，把兩腿打開開不是件很自然的事嗎？如

麥約位在瑪爾利－勒－諾瓦的庭院裡擺著許多銅像。這件是〈**沐浴的女子**〉。（約1921年）（右頁圖）

果不這樣，不就不會有小孩了⋯⋯」他說的小雕像，是一個仰躺的女子把腳抬高，兩隻渾圓肥胖的大腿張得開開的。我是在鞋盒中，發現這座雕像很小心的被平放在棉墊上。

他劃了一根火柴，一下子就把壁爐裡的薪柴點起來了。麥約蹲下身，對著柴火看得入神。火焰就像他的信徒般，臉上也鑲了紅邊。這時，他忽然叫起來，「真是不可思議啊，火這種東西！」

我問他是不是近日就將啟程前往法國南部。

「要不是為了那個討厭的展覽會，我也不會一直在巴黎拖拖拉拉的。如果沒那個事的話，我早就去班紐斯了。除了1915年因為我兒子路西恩去打仗以外，我還不曾在瑪爾利過冬呢。北部實在太潮溼了，真讓人受不了。現在班紐斯應該正是陽光普照吧！那裡的冬天，氣候溫暖又舒適，有時候我還會在庭院裡用餐。從那邊一回到這裡，看到灰暗陰沉的天空，全身都覺得不舒服了。為什麼你不來班紐斯呢？那裡和希臘一樣的古老，過著實實在在的生活，會讓你很喜歡的！你只要來看看，就會懂我的意思了，那可是全法國最漂亮的地方呢！我覺得沒有別的地方比那裡更棒的了！」

向我說這些話的是一位年老的加泰隆尼亞人。他是漁夫、葡萄園裡勞動者的兒子，但想念著當年離去時的鄉土、青綠的橄欖樹、櫟樹、晴朗的天空、慈愛的母親、突然颳起的北風⋯⋯

我看到一束深紅色的玫瑰花。它的莖梗相當的長，乍看就像是田園裡的作物。「這是12月8日時，給我慶祝75歲生日的禮物。那時都只是花苞，現在才全部盛開。你知道嗎？這種玫瑰非常的貴，再便宜一枝也要賣8法郎喔！」

1936年12月21日星期一

今天早上，天氣陰霾。這是一年中，白天最短的一天。瑪爾利－勒－諾瓦籠罩在濃密的霧中，放眼望去，只能看到像秀拉的點描畫中細瘦的菩提樹樹幹。我猶豫著要去麥約的家或是他的工作室，卻從半開的門當中，發現麥約已經開始工作了。如果有模

麥約位在瑪爾利－勒－諾瓦的工作室入口處。中間可以看到〈**三位山林女神**〉中的一尊。（約1932年）（右頁圖）

特兒在擺姿勢的話，他會把工作室的門鎖起來，也會把院子的大門鎖上。他是怕被人打擾，還是怕模特兒逃出去呢？

「你說的完全正確！」他一邊把手伸向我一邊說。「不過，路西恩還沒起床，我如果一大早就弄得聲音嘎響，也不太好……。我也要麻煩他當我的司機，好載我到梵·鄧肯那裡。等他過來之前，你先挑感興趣的東西拍一拍吧。這個工作室就隨你看看。」

從四年前來這裡以後，又多了好多的雕塑作品啊！連窗戶的外緣都有赤陶製的裝飾，映著晨光。我視線所見，是一個個鼓著胸部、翹著臀部的迷人女子的影像隱藏其中。這似乎是麥約在〈法蘭西島〉中那種上半身苗條、胸部單薄的造型以後，新成為主流的年輕體態。

麥約每天就在這些裸體雕像的環繞中，入眠、起床。用雙眼愛撫著這些飽滿的造型，用手撫摸那生動的胸部、如柱子般的大腿。摸著腿肚和膝頭的曲線，或是慢慢撫過被溼布捲住的腰部附近，再輕輕叩在渾圓的臀部上。

「我很喜歡撫摸雕像的屁股。雖然太胖了點，不過按著自然做出來的，才是最美的！」

他一旦選定了方向，就以狂熱般的精神投注其中。他的藝術，全在他指尖的感覺中。他把作品塑成一個一個渾圓的女體造型，各個雕像自成一幽閉的世界。相較之下，他對製作男體的興趣，就大不如女體了。就我所知，他製作過的男性裸體雕像，大概只有三、四個。如1907年的〈自行車少年〉、〈青年的立像〉、為班紐斯設計悼念戰亡將士紀念碑的戰士裸像，還有取名為〈欲望〉的一對浮雕男性像。

圖見152頁

我問麥約每當受託製作紀念碑時，他是如何考量的。麥約如此回答：「做〈塞尚的紀念碑〉嗎？我有仔細的想啊，就做女子雕像吧！」「要做〈布朗基（Auguste Blanqui，法國革命運動領袖）的紀念碑〉嗎？我有很好的想法，就做女子雕像吧！」「〈德布西的紀念碑〉？〈空氣的紀念碑〉？」他神色泰然的回答：「嗯，我有想法了，就做女子雕像吧！」對他來說，

背對著的雕像是〈**波摩娜**〉的石膏像（1907年），旁邊是〈**站著沐浴的女子**〉（1903年），上方是〈**束起頭髮的沐浴女子**〉（約1932年）（右頁圖）

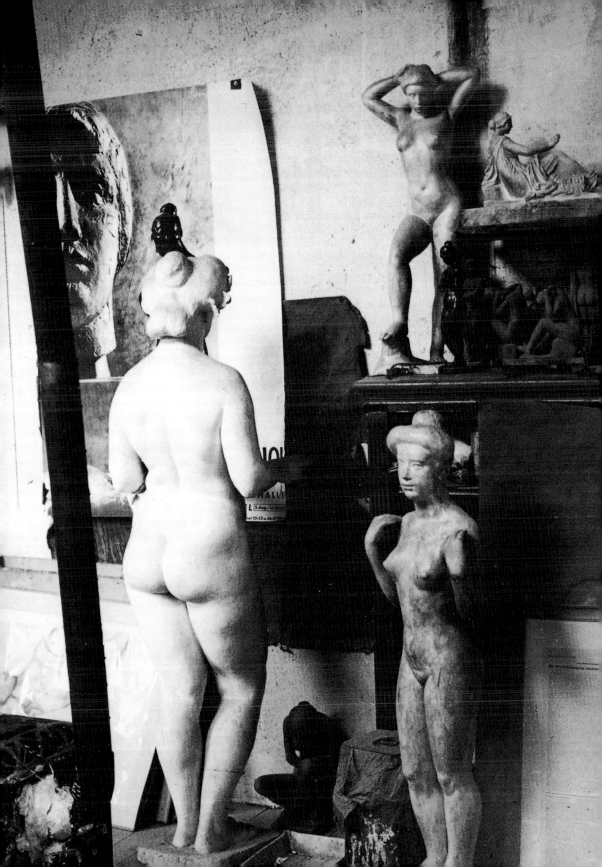

製作紀念碑不過是一個讓他能藉此稱揚女性肉體之美的機會罷了。

　　我對著一排的少女雕像拍攝時，麥約走近我身邊說：「這是我取名為〈三位山林女神〉的作品中的一位女神。我本來要叫〈繁花盛開的草原〉，又覺得如果只有兩個女神太少了，就決定讓三個女神牽著手。現在你面前的這尊山林女神，是我特意找來一位很漂亮的模特兒。腳部非常的美，實在是完美極了，所以我就照實的把它做出來。像這樣的情況，真的是非常非常的難得……。還有這座胸像，〈維納斯的體態〉，你覺得怎麼樣？這是我很喜歡的一個。從這裡看能弄出什麼來，先拍來看看吧，說不定也會有很適合放在海報的東西。在〈山〉的旁邊之類的。這個模特兒是我一個西班牙籍的女傭，叫做泰蕾絲。她為我擺了四年的姿勢。是一個很好的女孩！她的腿又長又漂亮，背部線條也很好看，是我這生中碰過最美的模特兒！她為了我，還用黏土做成小球，當作維納斯的項鍊。還有你看看這個臉！這樣的眼睛還真沒看過，細長又溫柔，好像是母鹿的眼睛。不過我這個〈戴項鍊的維納斯〉，花了我十五年才完成啊！」

　　由於路西恩來了，我們就一起到梵・鄧肯那裡。其實梵・鄧肯的工作室距離麥約的工作室也沒有那麼遠，是在一座小山丘上，一片菜園的正中央。到那兒去的階梯上布滿了爬蔓薔薇。「很不錯的地方吧！」麥約對我說。「等春天植物都發綠芽、開花的時候，一定要再來看看喔！真是非常的美！梵・鄧肯是一位很優秀的雕刻工。我的大型石膏像就是請他雕刻在石頭上。」

　　「都沒有碰過做不順利的時候嗎？」

　　「當然有囉！雕刻工做的事都是要把材料除掉，但是如果我想讓腿部或屁股有更豐厚的美感時，就常常會發現材料不夠了。不過，我跟你說一個有趣的事。不久前我才和畢卡索見了面，剛好就是在梵・鄧肯這裡。大約在1900年，畢卡索初次住在巴黎時，與我曾在新城聖佐治（Villeneuve-Saint-Georges）見面。那時候的他十九歲，瘦瘦的，兩眼炯炯有神，給人印象很好。我們用

麥約工作室陳列的作品〈**三位山林女神**〉中的一尊。左手邊是東庇里牛斯省班紐斯的〈**悼念戰亡將士紀念碑**〉的細部。（約1932年）（右頁圖）

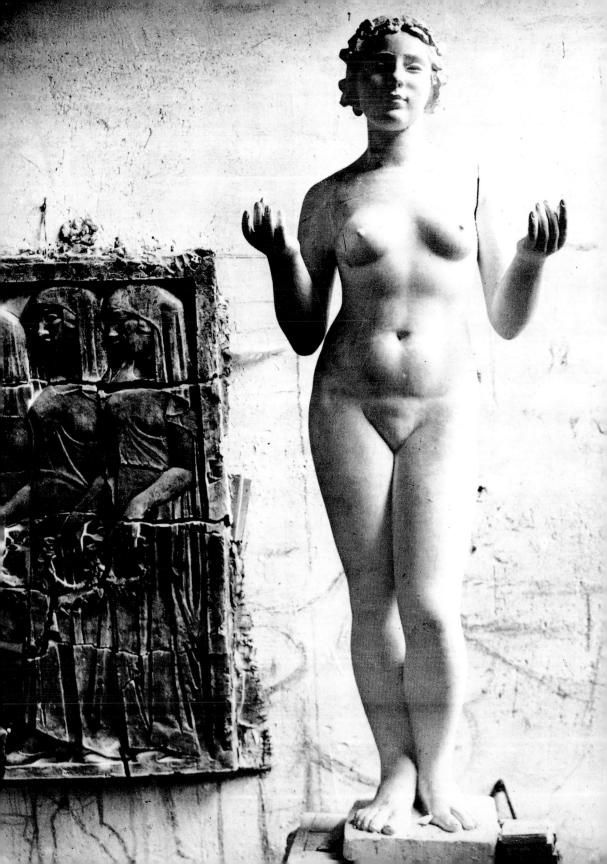

加泰隆尼亞語聊天，他還唱家鄉的西班牙歌曲給我聽。但是上次在梵・鄧肯這裡見面時，他就顯得很冷淡生疏了，只說些寒暄客套話。我以為他有什麼事，原來是想把他自己做的一些石膏像，請雕刻工用大理石來雕。雖然梵・鄧肯被他大大的吹捧一番，但還是拒絕了……。畢卡索就怒氣沖沖的走出去。他那個人的確有才華，不論是本身的技巧或是從外界吸收的能力，都非常的驚人，不過這也是讓他困惑的地方。別人正在做的事，或是已經做好的事，如果都會做的話，是很危險的。雖然我只跟他短短的見了面，但卻沒有感到很榮幸看到畢卡索的印象，只覺得是被他注意到的感覺。」

在工作室的中央，立著〈山〉的白色石塊。「我想做的，是一個全白的、巨大的四邊形，閃著光輝的巨大的四邊形。」麥約解說道。

這是一尊巨大的女子坐像，一隻腳彎著，一隻腳立著，右手貼著身體，左手則撐著頭部。可是，忽然間，我們發現有危險！〈山〉的左肩由於材料太重，整個傾斜滑落下來了，連鐵做的骨架也折彎了。麥約不由得慌張失措，大家連忙過來幫忙，但是還來得及救嗎？

凡東更拿了幾塊板子來，撐起壞掉的肩膀。另一方面，再用剛搗好的石膏在破裂的地方加以補強。兩個小時後，終於使雕像脫離了危機。我為麥約和雕像拍了照片，他在這座巨大的雕像旁，顯得格外的小。

我問他像這樣的災難事件是否經常發生。「你是說這種事嗎？完全沒辦法避免呀！雖然雕刻是按自己的想法雕出來的，但也不是在事前都完全的清楚。總是一邊工作，一邊發現。當我在準備骨架的時候，對自己要往哪個方向做，其實完全不確定。若是雕刻過程沒有崩壞，只能認為是奇蹟了。像做為〈布朗基紀念碑〉的〈被鎖住的自由女神〉——我最初的大型作品之一——的確是這樣完成的。雷諾瓦的胸像也是這樣。實在很不可思議！我很喜歡雷諾瓦，不只是他的藝術方面，也包括他這個人。我覺得他也喜歡我的東西。所以他來工作室看我工作後，他也想試著做

放在雕刻工梵・鄧肯（畫家齊斯・梵・鄧肯的弟弟）工作室裡的〈山〉。（1936年12月31日）（右頁圖）

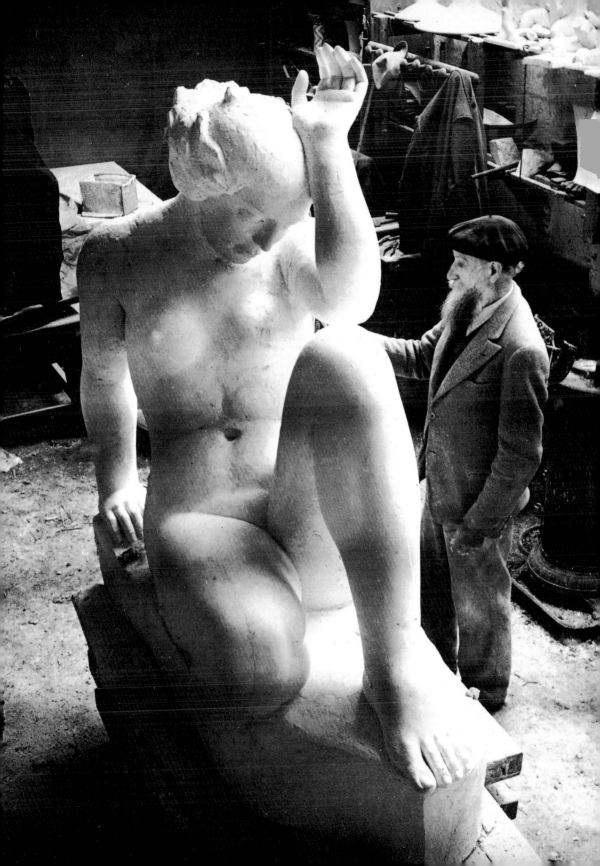

雕刻。我們兩個都對女性的身體很感興趣，而且喜歡的女性類型也很一致。都是成熟豐滿的肉體，腰部較粗，有著渾圓的腿，簡單的說，就是地中海型的女性。為了做雷諾瓦的胸像，我還特意前往奧德省（Aude）的埃蘇瓦（Essoyes）。他這個不願給人作畫的男人，為了我還在一週內一次一次的擺姿勢，一句抱怨的話也沒說。我自己也是從早到晚都全心的在做胸像，好不容易搞定了最後的姿勢，結果竟然全毀了！到最後一天，整個骨架都歪了！雕像上崩下來的黏土，全碎裂在地板上。我白做工了！我太心痛，就忍不住哭起來。雷諾瓦真是一位溫和的人，他不但安慰我，還為了讓我重做作品，後來又擺了三次姿勢。」

我們回到瑪爾利的家，我聽到麥約和他兒子用加泰隆尼亞

麥約藏在鞋盒裡，雙腳張開躺著的小型女子雕像。（約1932年）

麥約工作室陳列的作品〈維納斯的體態〉（1903年）的腿部（1936年）（右頁圖）

142

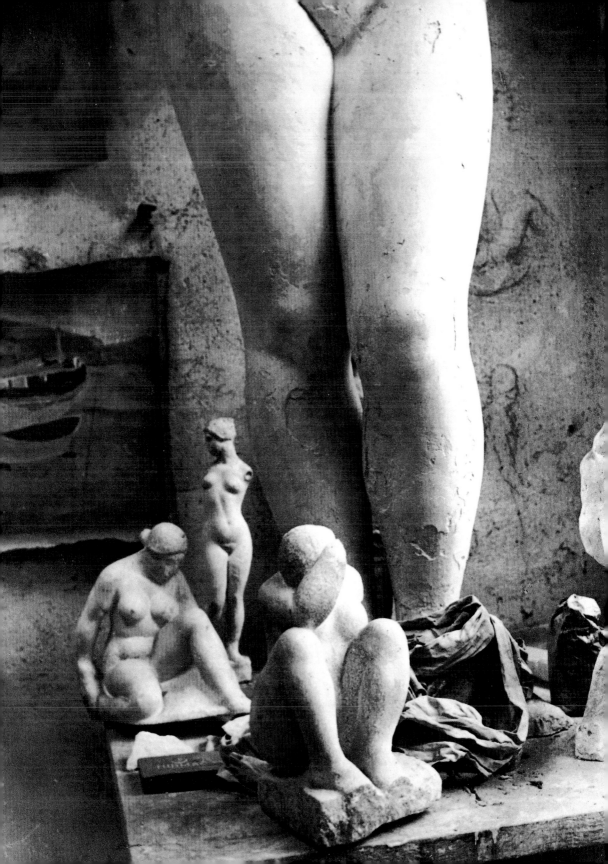

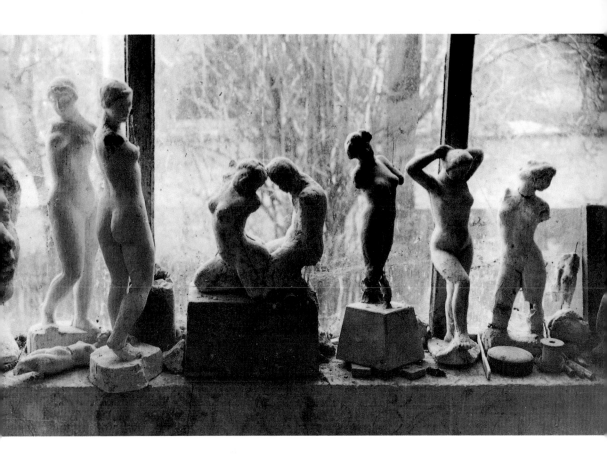

瑪爾利－勒－諾瓦的麥約工作室裡，窗邊的一排雕像。（1936年）

語對話，不禁感到吃驚。他用母語說話其實看起來是滿不容易的。他撥著柴火，坐在壁爐旁的長椅子上，心情愉快的一邊撫摸著白貓，一邊對我說。「等一下有個年輕女孩子要來。我請她在今天下午，為我的山林女神其中的一個擺姿勢。啊！不曉得她會不會不來啊？沒有錢拿的模特兒，搞不好在最後一刻又改變心意了……」

我問麥約，他是不是都依照模特兒來製作雕像。

「我大部分的雕像都沒用模特兒喔，只是按草圖來製作。想法全都在腦袋裡。例如〈芙蘿拉〉就是，我沒用模特兒，在兩週內就完成了。〈沐浴的女子〉也沒用模特兒。〈波摩娜〉則是有一個叫羅拉的西班牙女孩給我的靈感。那個羅拉雖然只有十五歲，可是腿部肌肉、胸部緊實，尤其屁股更是長得好。她的筋骨簡直強健得像鋼鐵一樣。所以雕刻的時候，幾乎就照她的模樣來

圖見133頁、137頁

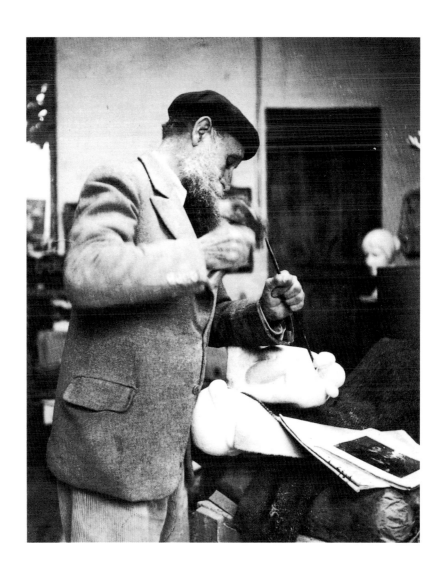

正在進行雕刻的麥約
（1937年）

雕了。我的〈法蘭西島〉，也是用一個很好的女孩子。她的胸部
較小，上半身比例很好，所以我只用她的上半身來做造型。碰到
這麼理想的模特兒，簡直就是一種天賜的神蹟，所以工作起來更
是狂熱非常。我怕錯失了這樣的大好機會，把全副的心靈都投入
進去。軀幹的部分只用半天的時間，做到下午就整個完成了。這
大概是我工作時間最短的一次。而且完全不用修改。剩下的頭和
手、腳部分，則是我自由創作了。」

　　「你丟在班紐斯的裸體雕像要怎樣辦？馬諦斯說你做得極美
呢。」

「還是會拿回來的。那個〈少女的身軀〉也是請一位很年輕的模特兒來擺姿勢。至於〈被鎖住的自由女神〉，就跟我其他許多的雕塑一樣，是請我太太來擺姿勢的。現在我因為年紀大了，對形體的記憶都變得弱了，所以越來越不能沒有模特兒。不過我是絕對不會摹仿製作的。我一定是看著對方的身體，從我腦中湧出的靈感來決定怎麼做。可惜的是，要從靈感中獲得很好的題材實在是不容易……。大部分職業的模特兒都對這種工作表現出沒什麼興趣的樣子，她們要不就是頻頻打呵欠，要不然就是收工後一副要逃出去的樣子……。找到一個很好的模特兒，成為我這輩子最大的煩惱！萬不得已的時候，也只好試著用身邊的人了。一定會有不適當的地方啦，也許是嫌腰部或胸部的大小，或是覺得腳踝、手腕不合我的期望。其實可以說，在這個世界上，沒有哪個女性能讓我完全照她的模樣來做出我的雕刻作品……」

「可是，那位蒂娜·維耶妮怎麼樣呢？」

「蒂娜的確是個相當知性的模特兒。她對我的雕刻不但真的理解，也是真心喜歡。她的身材也頗有肉感，只可惜，不太符合我的理想。不具有完美的結構感，造型不夠明確。啊！在班紐斯和佩皮南的路上看到的那些可愛的女孩，都沒一個能當我的模特兒嗎？圓潤光滑得像大理石般漂亮的屁股、充滿肉感又強健的大腿，那才是我們國家的女孩模樣啊！在我老家普羅旺斯的胡希昂，那種身材的女孩，到處都看得到。時常會看到一陣陣的山風，把女孩子的裙子吹起，裙襬捲纏在大腿上……。啊，我在班紐斯時，和埃克斯的塞尚也抱著同樣的想法。我們看著裸體的女子作畫，其實就像看著在洗澡的士兵一樣。女孩子為我擺姿勢的時候，有時會顯得很不安，而如果是家裡的人，就更麻煩了！自己家人會覺得非常不好意思，女孩子尤其討厭要裸體。不過，雖然如此，偶爾也會有很好的情況。有一次，一個很棒的女孩主動來找我，要為我擺姿勢，而且她還帶了一個朋友來。這兩個女孩都能在裸體的情況下，很自然的擺出姿勢，真的是太完美了！那一天，我就把握這麼好的氣氛，畫了大幅的素描，也成為我最滿意的作品之一，那就是〈站立的兩位女子〉。不過，在班紐斯就

正在修飾〈**法蘭西島**〉的麥約。（約1932年）（右頁圖）

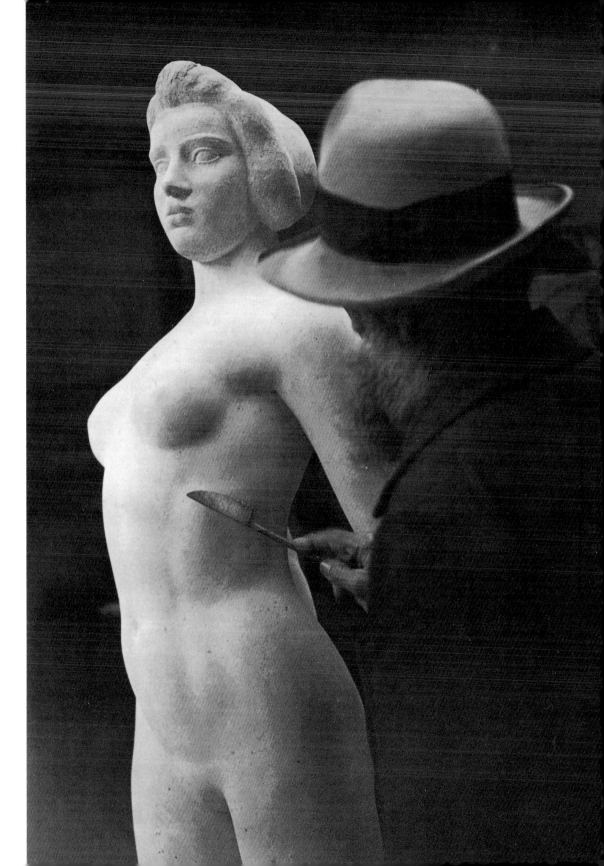

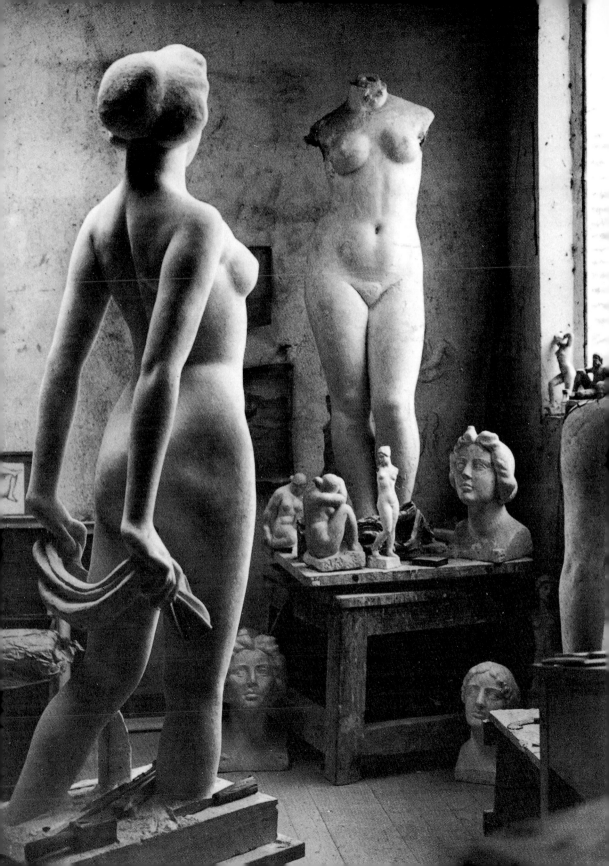

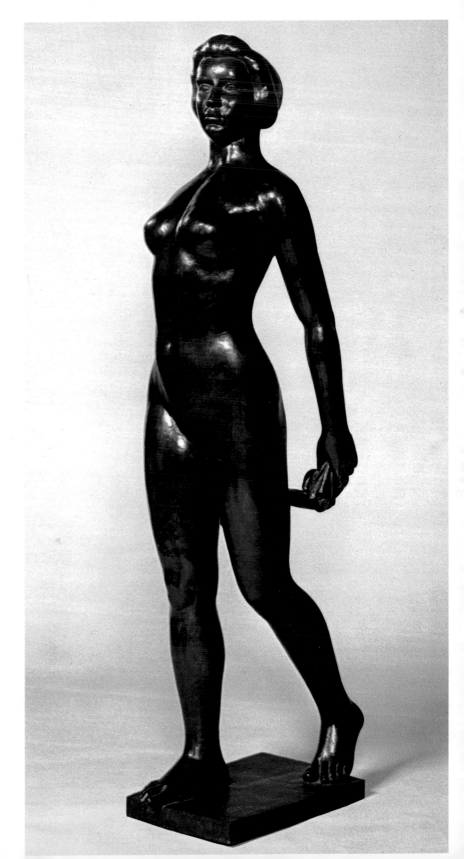

麥約　**法蘭西島**　1925
銅鑄　高167cm
東京國立西洋美術館藏

麥約工作室陳列作品：
左邊雕像為〈**法蘭西
島**〉，中間雕像為〈**維
納斯的體態**〉。（左頁
圖）

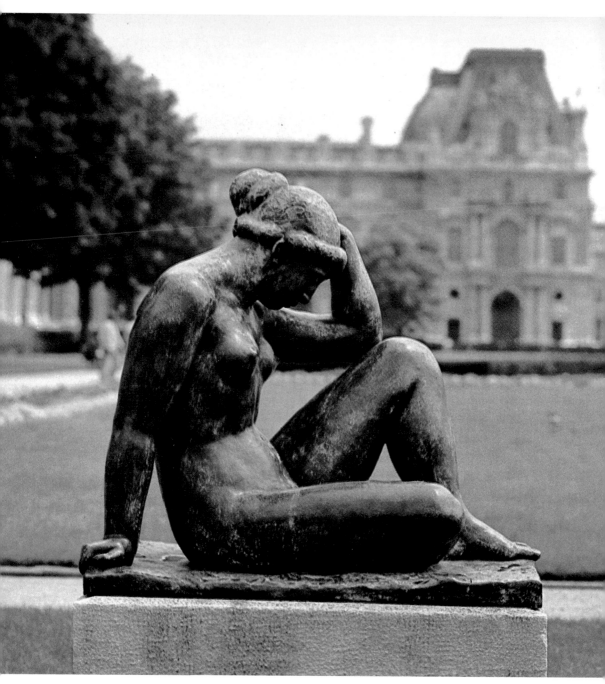

麥約　**地中海**　1902-5　銅鑄　高104cm　寬114cm　巴黎杜樂麗公園

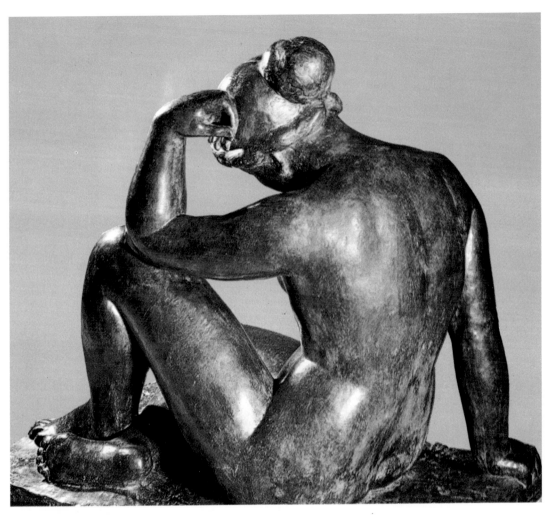

麥約　**地中海**（背側面）　1902-5　銅鑄

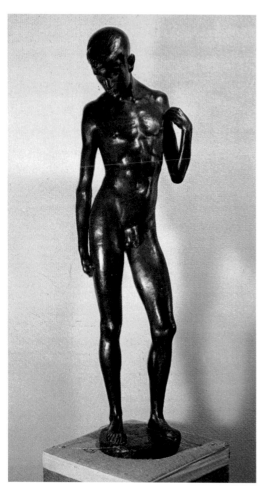

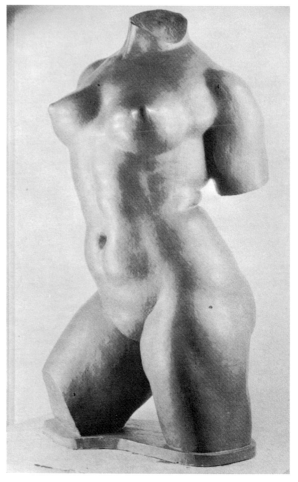

麥約　**自行車少年**　1907-8　銅雕　高97.8cm

麥約　**裸體**　1905-6　銅雕　高120.5cm
倫敦泰德美術館

麥約　**串連行動**　1906　銅雕　220×95×94.5cm　巴黎麥約美術館藏（右頁圖）

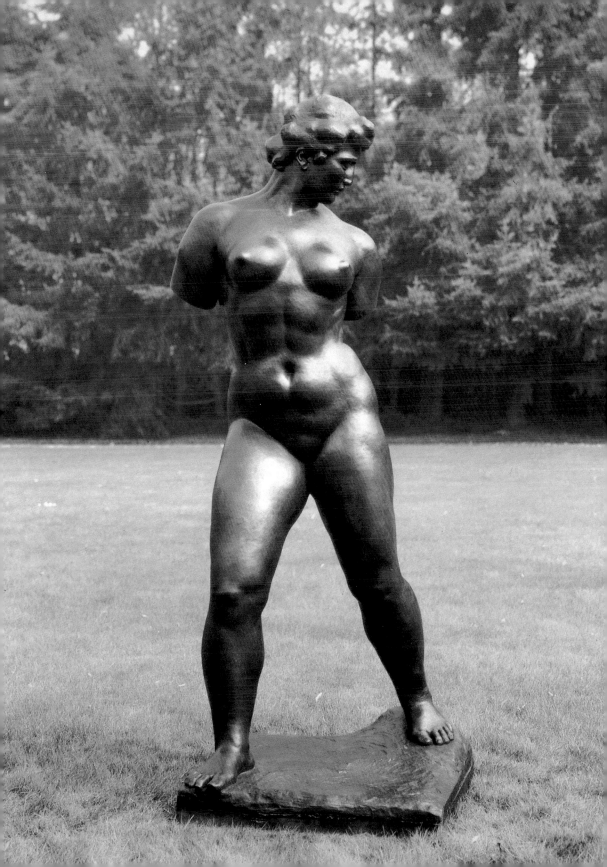

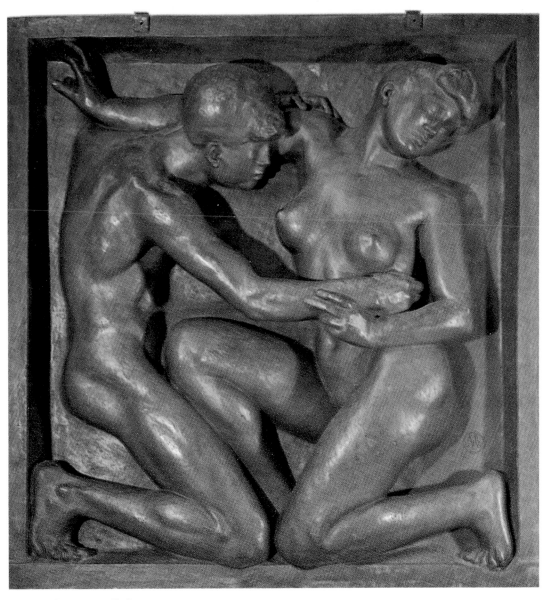

麥約 **欲望** 1905 鉛雕 117×113cm

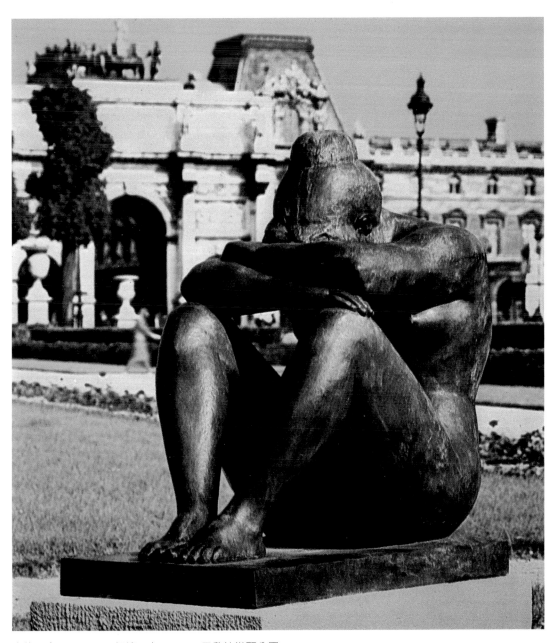

麥約　**夜**　1902-9　銅鑄　高106cm　巴黎杜樂麗公園

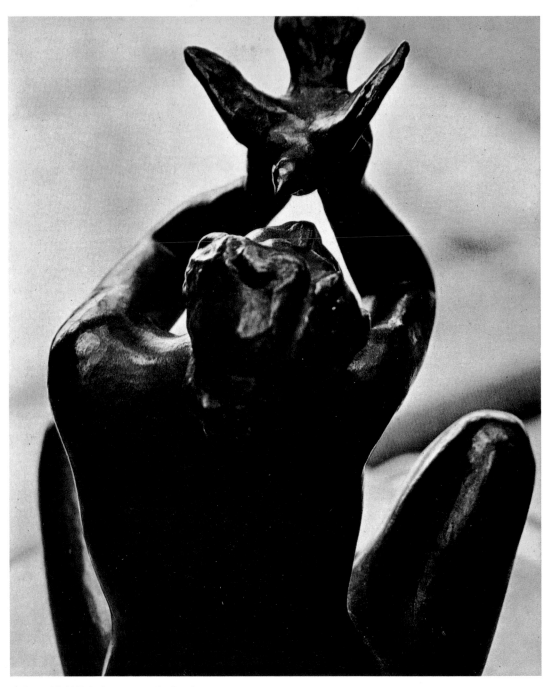

麥約　**手抱鳩的女人**　1905　銅雕　高25cm

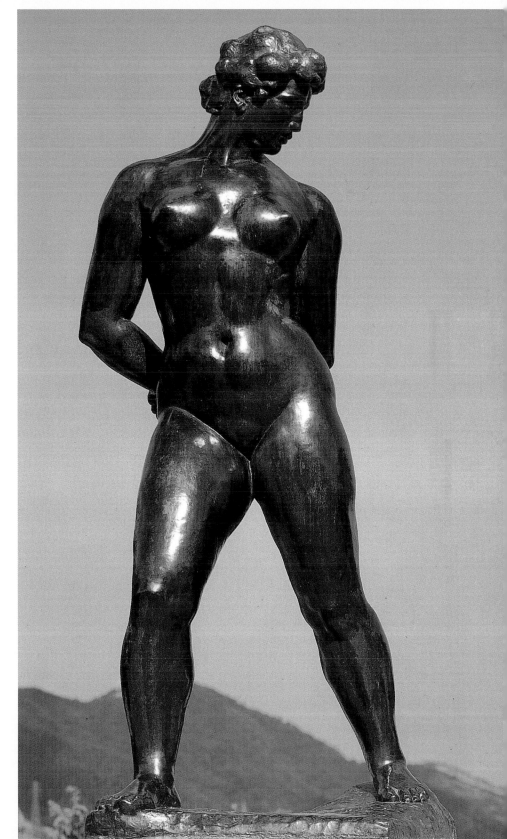

麥約　**串連行動**
1906　銅雕
日本雕刻之森
美術館藏

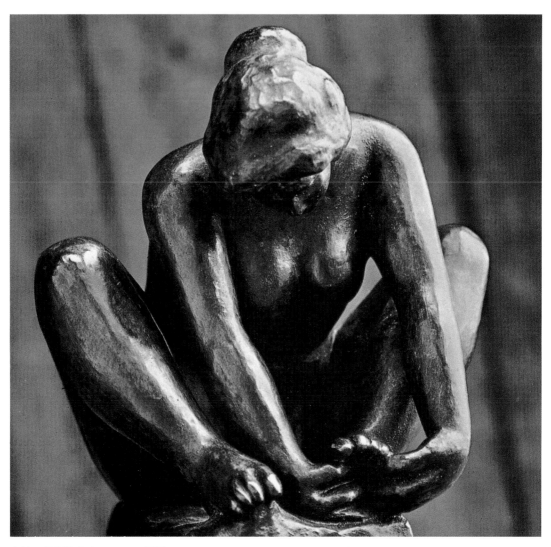

麥約　**拔刺的女人**　1920　銅雕　17×18cm

麥約　**沐浴的女子**　1921　銅雕　175×69×45cm（右頁圖）

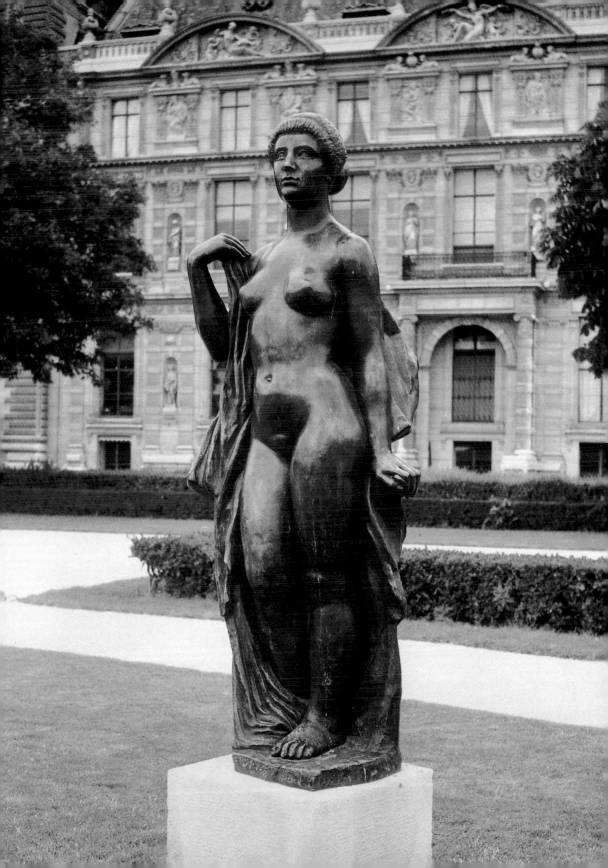

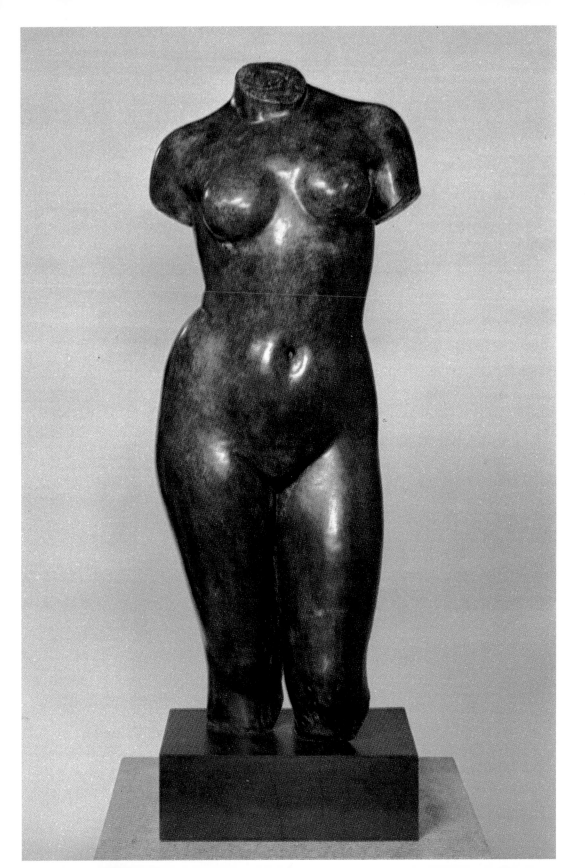

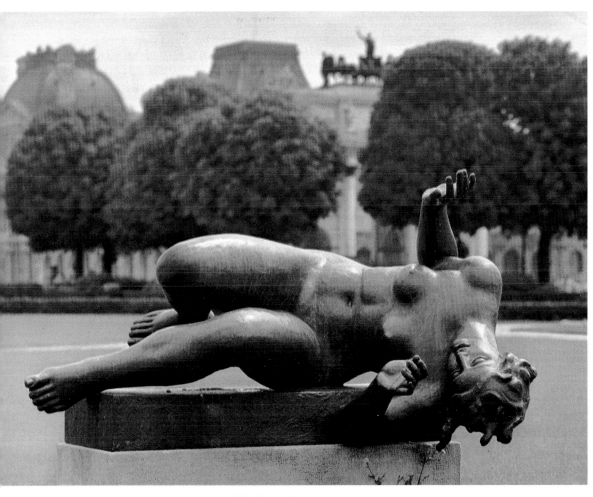

麥約　**河**　1939-43　鉛雕　長163cm　巴黎杜樂麗公園

麥約　**維納斯的體態**　1925　銅鑄　高114cm（左頁圖）

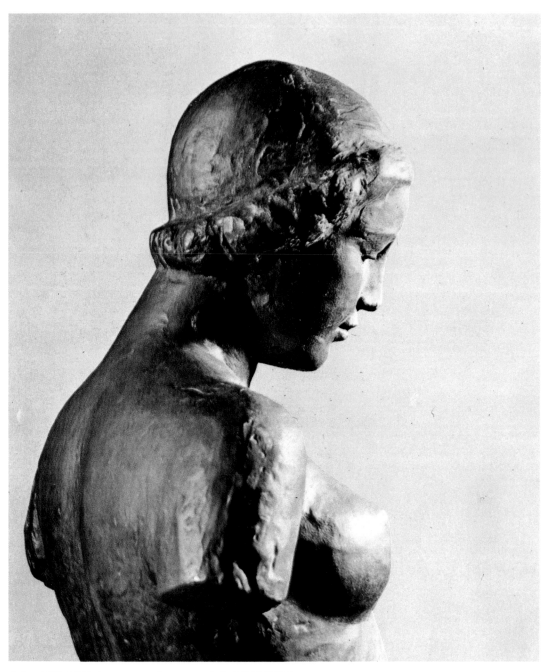

麥約　**和諧**（部分）　1944　高161cm　未完成的最後遺作

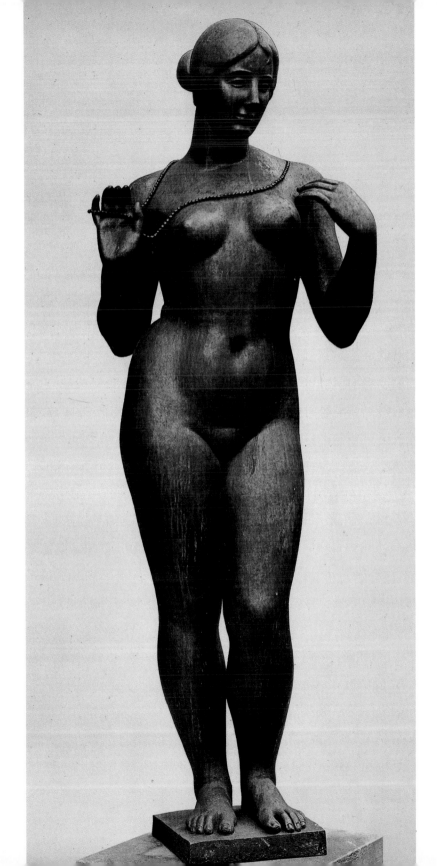

麥約
戴著項鍊的維納斯
1930　銅雕

麥約位在瑪爾利－勒－諾瓦的工作室一景，放在中央的是麥約的油畫〈**沐浴的女子們**〉（1937年）。

不得不用加泰隆尼亞或西班牙的女傭了。當然，如果運氣好的話，也會碰到像泰蕾絲、羅拉那樣的美女。」

麥約像我致歉他不能留我吃午飯了，因為約了一位模特兒，也差不多該來了。

「我現在已經沒有命運悲慘的女傭了，她們動不動就談起戀愛，像隻發情的母貓老是想出去。我太太也常氣得發火。下次再請你吃飯吧。如果能找路西恩一起到聖日內昂離（Saint-Germain-en-Laye）的康卡勒（Rocher de Cancale）去吃飯，就更好了。比家裡做得好吃。先上牡蠣，然後是菲力牛排淋上蛋汁，好吃得簡直不可思議！還有，不要忘了吃它的卡門伯特乾酪，要配上南隆河酒區的葡萄酒。那裡的卡門伯特乾酪真是極品啊⋯⋯」

麥約人體素描作品

1937年1月8日星期五

　　晴天。今天早上路西恩來接我去瑪爾利，因為麥約要請我吃飯。在工作室裡，他還在為〈三位山林女神〉中剩下的兩座像在奮鬥著。

　　「再也不能忍受了！10天之內一定要從法國南部出發！所以，〈山〉非得完成不可，〈三位山林女神〉也是一樣。尤其是在小皇宮美術館展出，總得拿出幾件新作才行。展覽是7月17日開始。今天是幾月幾號了？關於海報，艾謝里耶（Raymond Escholier）說很喜歡你拍的照片，所以很難篩選。他比較喜歡那張我戴著寬邊帽、在〈法蘭西島〉旁的照片，但我喜歡有〈維納斯的體態〉的那張。這事我們待會兒邊吃邊說吧。不過我太太要

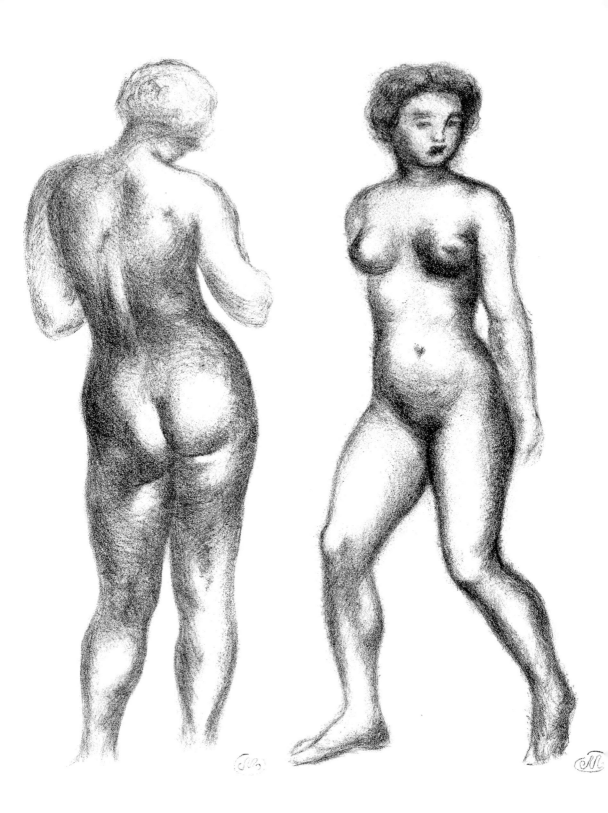

麥約人體素描作品

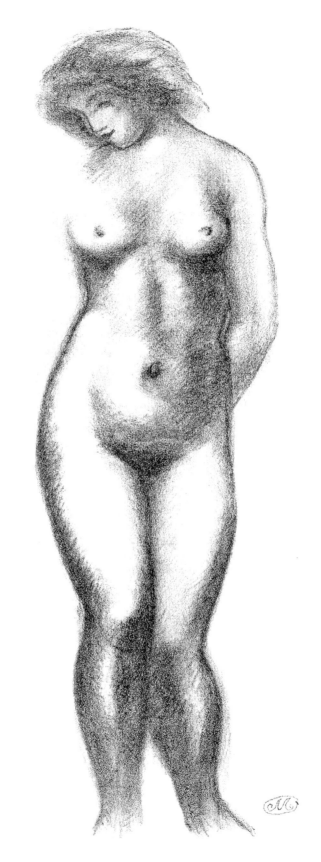

麥約人體素描作品

有點對不住了。因為有個女傭和情人私奔結婚了，只有下午才能來。所以，我們就在廚房那邊吃飯。」

麥約今天的穿著特別講究，全身是一套灰褐色的燈芯絨，搭配同質料的貝雷帽，以及淺灰色的西裝背心。他這麼費心打理，是為了招待客人嗎？原來今天是他兒子的命名日，也是聖路西恩的聖日。

為了修補壞掉的〈山〉的肩部，麥約說希望我讓他看一些有類似姿勢的裸體照。我挑了一些給他看，另外還有女子與水果、花瓶或樂器一起的裸體照片也給他看……

「這張照片真是抓到雕刻的精髓！」麥約說。「你對造形的敏感度真的很高！這張照片可不可以先放我這兒？這對我會是個很有用的參考資料。」

他對相片有那麼高的興致，倒不會讓我太吃驚。大約是三年前，他曾讓我看他的「收藏」。那是一個上鎖的祕密抽屜，裡頭放著一些從雜誌上剪下來，姿態撩人的裸體照片。那時候他向我坦誠，「我偶爾會拿出來用，也許參考手腕的關節、頸背的線條，或是身體細部……」

嬌小的麥約夫人，為我們在充滿鄉村風味的廚房裡，用擦得晶亮的銅製鍋瓢等食器，端出午餐。可是看著眼前的她，想到她也是模特兒，同時曾是〈在枷鎖裡的行動〉、〈夜〉、〈思想〉等作品的發想起源，倒覺得很難加以連結起來。其實這位原本在麥約的班紐斯織錦工廠裡工作的加泰隆尼亞女郎，被麥約帶到巴黎，也不過是四年前的事。她除了今天早上稍微看了一下胡希昂來的大把金合歡花束以外，始終未對我多瞧一眼。金合歡燦爛的金色，讓整個房間彷彿也灑滿了如法國南部的明亮陽光。

喝著咖啡的時候，麥約拿出塔納格拉陶俑。「很漂亮吧？又簡單又很精緻！這是古代用赤陶做的，才約二十公分左右，但是它的造型比例卻具有紀念碑式的意義。真是世界上最美麗、最生動的雕刻！希臘人在歡樂中做出這樣的奇蹟。彷彿是個有血有肉的小人，好像有種感性、有種知性，讓人認識到多麼精采的肉體！希臘的原始藝術，是我在這世界上看過最了不起的藝

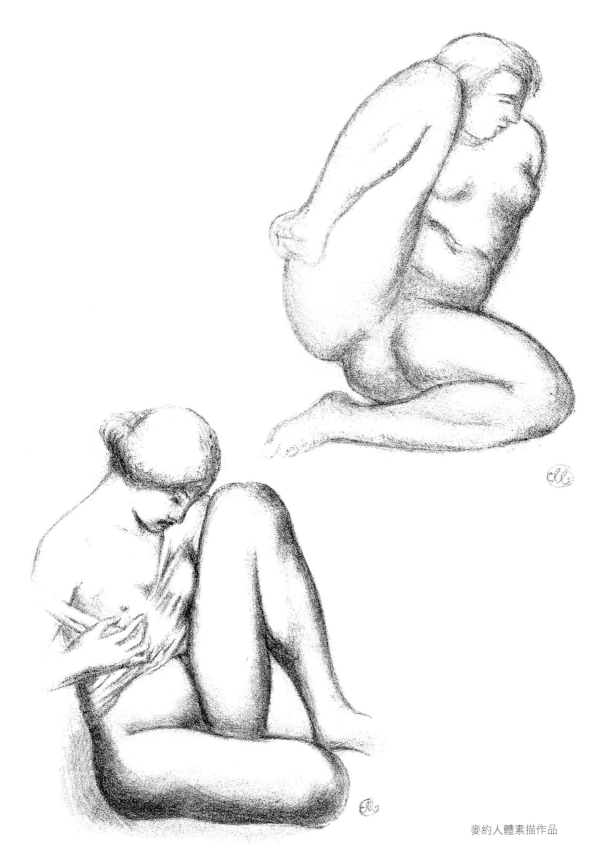

麥約人體素描作品

術……。我和凱塞勒伯爵遊覽萬神殿的時候，我太過感動，差點兒當場對一尊寇蕾女神的雕像親下去……」

我望著牆壁上兩幅波納爾的畫。

「我很喜歡波納爾！他真是色彩的發明家。他的用色有時帶著一股暴力，有種令人不敢置信的大膽。雖然如此，卻又都能符合收放它的場所。他不管什麼造型，只顧在色彩上做出他要的表現。你說馬諦斯嗎？我對他做的東西全都不喜歡，雖然他做得好像滿優秀的！他也是色彩的天才。他對色調的感受非常敏銳。可以肯定的是，他對色彩的運用是超越了以前的畫家。我雖然也曾作畫，但卻沒辦法讓色彩有自己的表現。我還是較擅長做造型方面。」

麥約為了進行〈山〉的工作，要到梵‧鄧肯那兒，所以就和我說再見了。道別的時候，他把工作室的鑰匙交給我。不過，今天自然要在中庭裡拍攝了。中庭充滿著一種有如超現實主義的氛圍。在那裡，有時不小心會看到黝黑的維納斯銅像露出頭來；轉個彎又會看到被鐵板圍住，一尊陰鬱又架勢十足的〈帕爾卡坐像〉的石膏像放在石膏破片上。那原本是為巴爾的墓地而製作的，但是有一天麥約想用布把它包起來，忽然發現布的褶紋創造出一種極佳的效果，所以就按那個造型來做了。麥約在這個小小的中庭，用石膏來做造型，進行許多奇妙如外科手術般的事……。我有一次看到他把一個女體雕像的一隻手和一隻腳切下來……。他向我說明，他這麼做是為了用在新的作品上，用這方式就不會重新做得太辛苦。例如他在做大型的雕刻作品時，可以嘗試用兩、三個造型來製作。當他選定一個後，剩下來的手啊腳的，就分別留下來。等到下次還有類似的軀幹時，就有許多不同的手和腳可以供他組合，再做出另一件新的雕像。

1937年1月22日星期五

「結果，是選了你的〈維納斯的體態〉的照片來用在海報上喲。」麥約對我說。「已經開始印刷了，應該會很漂亮。」

他把草圖都堆在大桌子上，並在桌前坐了下來。那些是用木

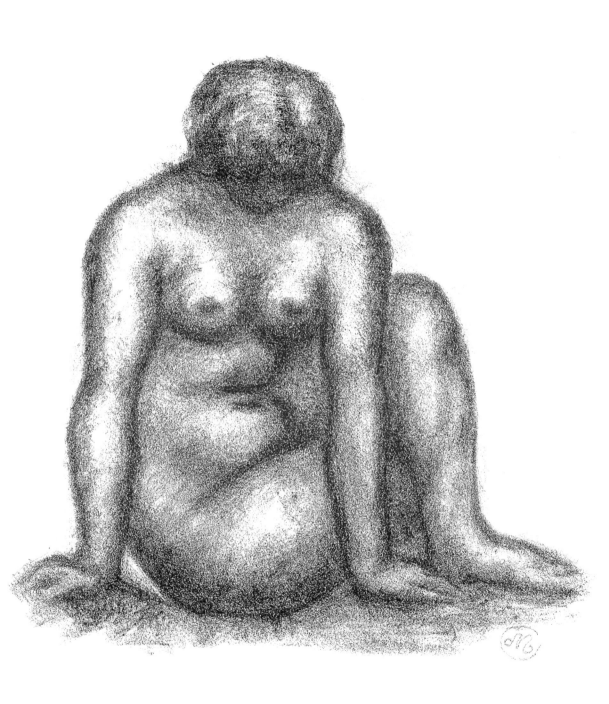

麥約人體素描作品

麥約人體素描作品

麥約人體素描作品

炭、黃土燒成的紅色顏料、水彩、蠟筆等，畫在安格爾紙、布舍里紙，還有由麥約發明、他的堂兄弟嘉斯帕爾製作的質地甚佳的蒙沃爾紙上的畫。

「布拉賽，請你看一看。我還是得去巴黎，明天沒法去班紐斯了！不曉得要等到什麼時候，我才能脫離這個麻煩的展覽會！真是折騰人的工作！〈山〉和〈三位山林女神〉已經完成了。不過現在還得為小皇宮美術館挑出三百幅草圖。擺在這邊的還不是全部，在壁櫥裡還有很多……最大包的還沒拿出來。」

他因為我而暫時中斷了挑選的作業，但一邊看著一邊不時發出嘖嘆的聲音。這些草圖宛如喚起他人生中許多片段的回憶。有發著抖的女傭，也有年輕的女子、熟齡的女性。站在父親後面的路西恩，則像個助手般聽候差遣幫忙。「你看，這個女人很健壯吧！這個的屁股真漂亮！這個叫瑪爾各的女人，看她胸部起伏的時候，真會讓人著迷……」

「還記得這個紅頭髮的女人嗎？」路西恩問。「非常漂亮的女人。是我發現的嘞，所以就把她帶來了……」

「是啊，她聽你的話才願意躺下來。啊，這是羅丹的肖像！

174

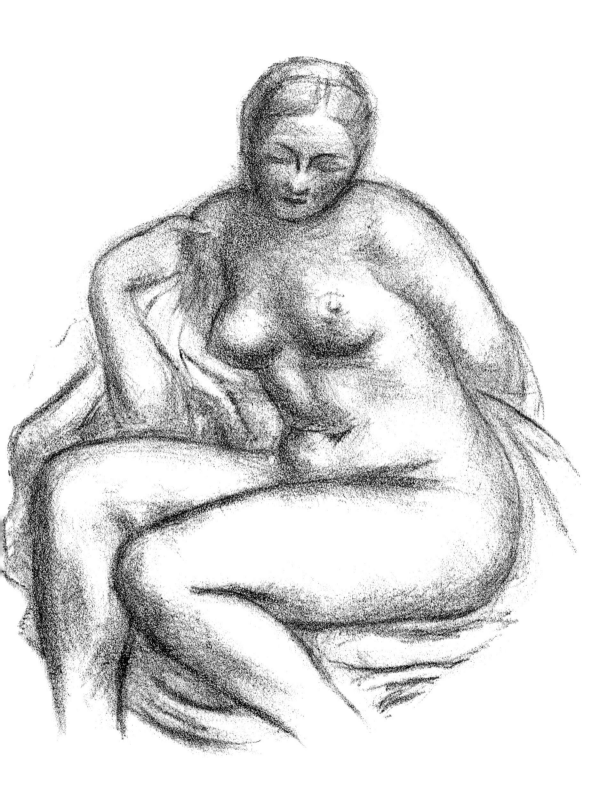

前些時候我還在找呢！這是在一場私人音樂會上畫的喔，我看他很陶醉在音樂中的樣子。啊！的確是他！完全掌握到當時的神情，這可不是他的肖像中最好的一幅嗎？雖然雷諾瓦也有畫他，可是卻畫得不怎麼像。」

「你喜歡羅丹嗎？」

「老實說，我是很敬重、也很佩服他，但並不喜歡。我偏好的雕塑風格，是帶有一種穩重、沉靜。我覺得他太過度擺弄造型了。所以，我並沒受他的影響。我不追求手或腳部細微的動作，或是捕捉運動中靜止的形象表現。我追求的是，造型的沉穩和厚重感。我覺得羅丹的〈夏娃〉滿醜陋的。我最早的成功作品〈地中海〉，正是與羅丹反其道而行的表現。是想證明雕塑也可走向不同的路。不過他在雕刻上，能夠把自己建立起的觀念捨棄，順著手的感覺來工作，倒確實是位天才型的雕塑家！我最喜歡的作品，應該是〈施洗者約翰〉吧……。我覺得布爾代勒怎麼樣呢？那個男人不能理解單純事物的美感。他所有的東西都讓人覺得膨脹、誇張，太極端了。他沒有所謂官能性的部分，總是很自命不凡的樣子。」

今天工作室裡，已擺上一堆一堆像小山的草圖。分成第一候補區、第二候補區、淘汰區、再討論區、破損丟棄區等。

「啊，了不起的舞蹈家尼金斯基（Vatslav Nijinsky）！他到工作室來為我擺裸體的姿勢。羅丹也曾幫他畫過素描。可是嫉妒到發狂的狄亞基列夫（Sergei Diaghilev，俄國芭蕾舞團團長）竟奔去羅丹的工作室，不讓他露出裸體。羅丹也對男性魅力的抵抗力很弱。他兩個人就為了這個舞蹈家搞到反目成仇。對我來說，我是不關心尼金斯基或狄亞基列夫的感情。」

「你沒想過做他的雕像嗎？」

「曾經有想過。但以我的觀點來看，我覺得他的筋骨太過隆起了。即使是腳也不理想。像他這樣能跳出那麼令人驚嘆舞蹈動作的舞者，自然會鍛鍊成那個樣子。他的頸肩部和頭部都相當健壯，這對羅丹來說或許是很理想的模特兒，但對我來說卻不是。我自己比較偏好渾圓、豐滿的體態。所以男性的肉體很少能吸引

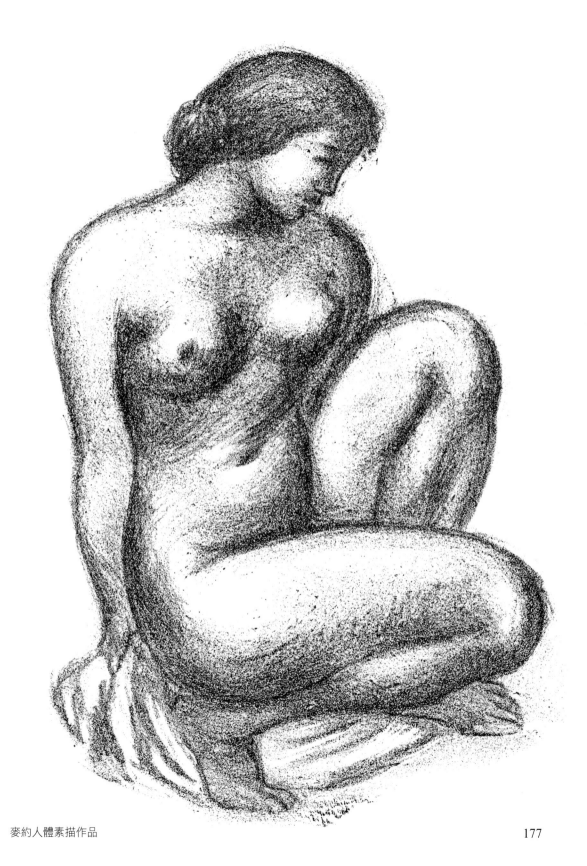

我──除了年輕人以外。不過，我竟然還是畫了那麼多的素描！那時是抱著練習素描的想法吧，不能算畫得很好。雖然看起來只是一些小幅、潦草不完整的草圖，但畢竟是我雕刻藝術的原點。我的雕塑作品，就是從這裡開始出發的，一直到那些大型的作品……。我對草圖，總是有種難以割捨的情感。如果勉強把它賣了，心裡上就老覺得好可惜。」

路西恩看著堆起來像座山的草圖，不禁大叫：「這些要是賣了，可值不少錢呢！」

「是啊！」做父親的回答，「一筆財產喔！反正以後就交給你處理了！」

挑選的工作終於結束了。麥約指示兒子如何裝箱：「一定要完全符合作品大小的箱子。如果四周太空的話，草圖會弄壞的。」他也很討厭書本的內頁有太多的留白。「這麼多的留白，不是看起來好像有文章被埋沒在其中嗎？」他曾多次這麼說。他對雕刻方面，也是很怕底座會做得太大、做得太高。他認為雕刻應擺在相當於人們眼睛的高度。他如果看到杜樂麗公園直接在草地上放置他的銅像，應該會覺得很高興吧！

整理得差不多了，麥約坐在沙發上，在身邊塞了幾個靠墊。「真是累啊！實在是煩人的工作！做雕刻的時候，要一直站著做，手也得抬著才行。如果白天一直工作，到了晚上就會非常疲倦，年紀越大越會覺得。年齡是騙不了人的。去年12月8日，我就滿75歲了呢！事實上，我還想我今年不應再做雕刻了。實在是太耗體力了。可是又覺得『我為什麼要放棄呢？』有時候會灌輸自己年紀已經大了的觀念，認為『什麼都不能做了』，一切都完了！自然啦，人是無法違反天命。我付出所有的力氣，就是在做這件事。我這一生，一直持續著用熱情投入藝術中……」

這時候，女傭手上捧著一隻死掉的小鳥跑進來。她非常激動的叫著：「是鶇鳥！身體還是溫的！」

麥約從椅子上跳起來，急忙大叫：「我再也不能原諒了！真是可惡的傢伙！把我們最後的鶇鳥也殺了。啊呀，一定是那隻白貓，是牠殺了！」

麥約人體素描作品
（右頁圖）

178

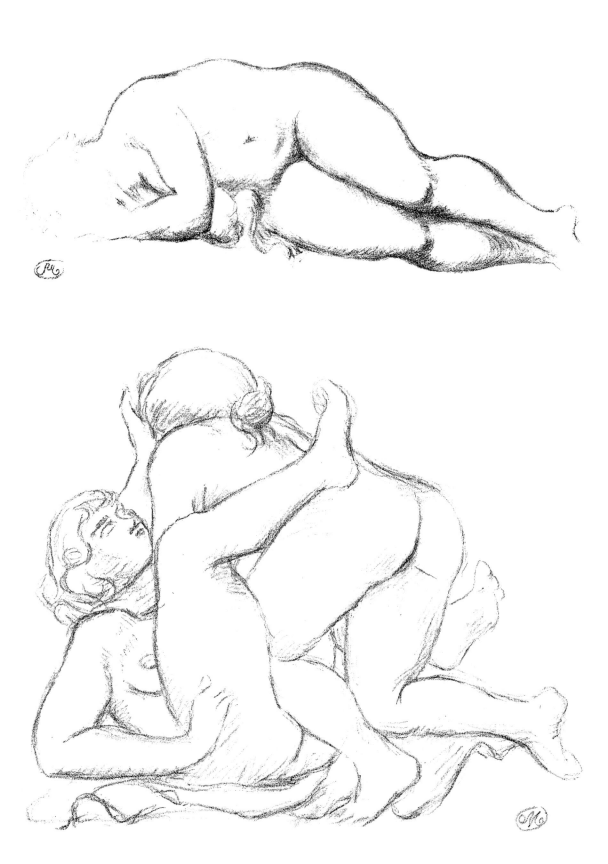

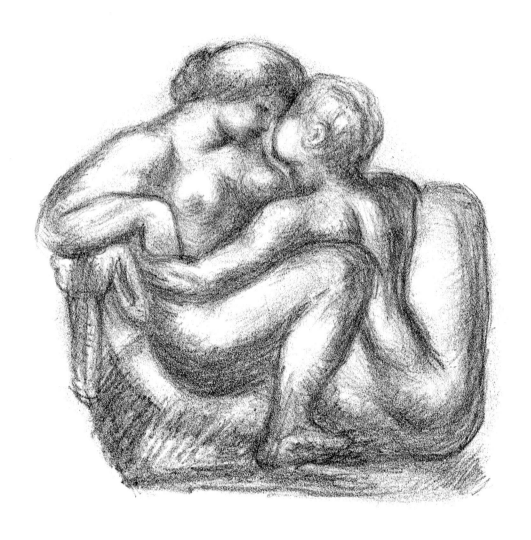

麥約夫人也從廚房裡跑過來。「啊！真是太過份了！」她憤慨的高聲說。「那個傢伙到底是怎麼做的，誰也不知道。明明長得那麼白，遠遠就可以看到，為什麼小鳥還會笨得被牠捉到呢？老公，小鳥都死光啦！全被那個傢伙殺死的！」

「上次，也同樣是在下午的時候，殺了兩隻……」麥約說。「兩隻小小的、好可愛的鶇鳥，還在庭院裡我的雕塑上輕盈的跳上跳下，一邊唱著歌。啊，好捨不得，真是絕望啊！既然沒辦法了，後來我就把那兩隻烤來吃了。真的非常好吃喔！今天死掉的小鶇鳥，該怎麼做才好呢？這樣吧，今晚把牠烤了做夾肉餅吃吧！」

麥約人體素描作品

麥約人體素描作品
（右頁圖）

麥約人體素描作品

麥約人體素描作品

麥約人體素描作品

麥約人體素描作品

麥約人體素描作品

麥約人體素描作品

麥約人體素描作品

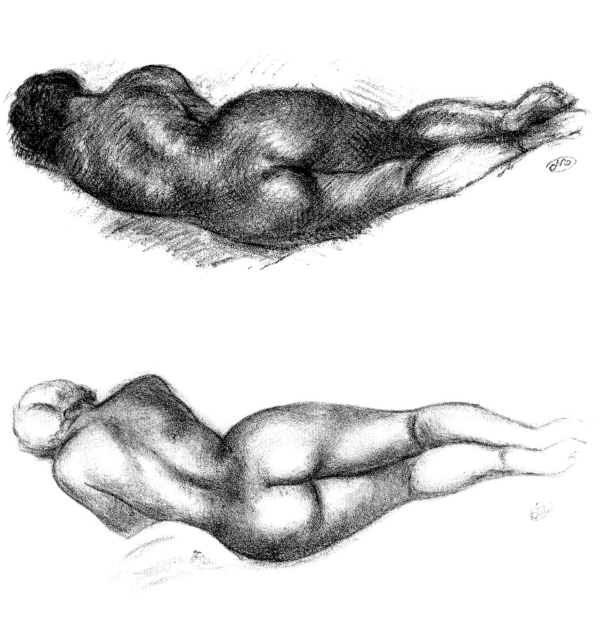

麥約人體素描作品

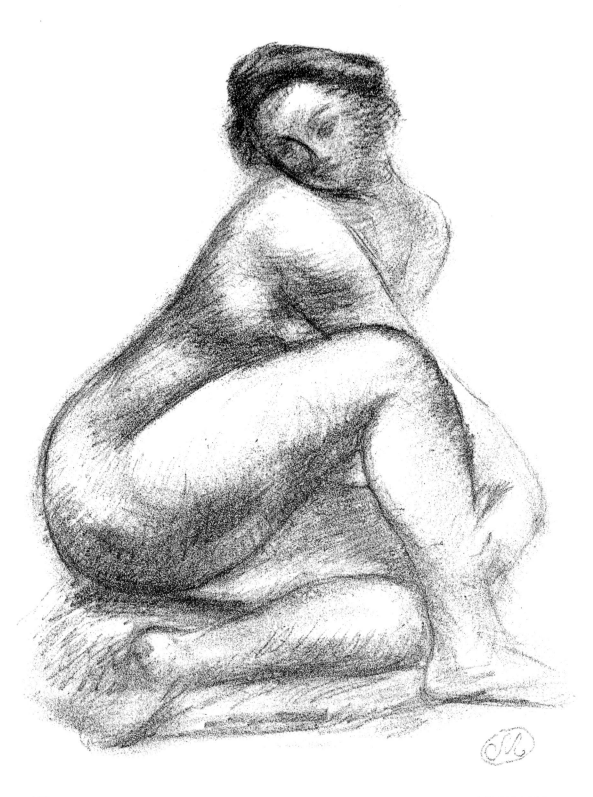

麥約年譜

1861 　阿里斯蒂德・麥約於12月8日出生在法國西南部鄰地中海的班
　　　紐斯港口，自出生起就交由姑姑──露西・麥約撫養。孤單
　　　但帶有夢想家性格的麥約自小便顯露出於繪畫方面的才能，
　　　且從青少年時就以立定志向成為畫家。

1874 　十三歲。於佩皮南的聖路易國中度過極為乏味的學習生涯，
　　　並於13歲創作了以班紐斯港為主題的生平第一幅作品〈沃芙
　　　通道〉。

1879 　十八歲。離開聖路易國中，返回班紐斯，成為畫家的決心更
　　　加堅決。

1880 　十九歲。木虱疫情肆虐，班紐斯一帶葡萄園無一倖免，同時
　　　也重創了父親離世後麥約一家的唯一經濟來源。

1881 　二十歲。麥約回到佩皮南並於亞森特・里戈美術館習畫，而
　　　後說服姑姑將其送往巴黎進修。

1882-83 二十一至二十二歲。他求學若渴，因此註冊入朱里安美術學
　　　院並向任教於巴黎美術學校的讓・里奧・傑洛姆、亞歷山
　　　大・卡巴內爾和菲爾斯（Isidore Pils）學畫。期間多次參加入
　　　學考試失利。於美術學校結識阿基里斯・婁傑，兩人皆選修
　　　以巨幅戰爭歷史畫知名的阿朵夫・伊馮的課程。

1884 　二十三歲。與阿基里斯・婁傑同使用一工作室，主要進行靜
　　　物畫創作，期間經婁傑引薦認識其他南方畫家如安東尼・布
　　　爾代勒。於此同時聽從讓・里奧・傑洛姆建議於裝飾藝術學

校學習繪畫與雕塑。縱使獲東庇里牛斯山省省會補助，但加上姑姑每月給予的20法郎生活費仍僅夠糊口。是年，以古斯塔夫・庫爾貝的風格繪製了首件自畫像作品。

1885　二十五歲。歷經多次失敗後終於得願進入美術學院就讀，並修習建築、繪畫與素描。但爾後麥約為教學內容感到失望，並表示在學期間沒有學到任何東西。

麥約時常前往美術館參觀並臨摹大師作品；期間最常前往羅浮宮學習夏爾丹、福拉歌那以及林布蘭特的作品。

1886　二十六歲。了解到其所追求的並不在學術體制之中，因此赴獨立藝術家沙龍展觀賞最後一屆的印象派畫家展。麥約於該畫展認識了秀拉的作品——〈大碗島的星期日下午〉並深受其風格影響。自1884年起的每年夏天麥約都會返回故鄉作畫，〈東庇里牛斯山風景〉和〈地中海風景〉皆為當時作品。

1887　二十七歲。身為夏凡尼的愛好者同時也收到委託臨摹〈貧窮的漁夫〉與〈聖日內維耶的故事〉等兩幅作品。

1888　二十八歲。於法國藝術家沙龍展出一幅明亮的地中海風景畫作——〈胡希昂的房子〉，並得畫評家莫里斯・吉耶莫注意。替劇作家布紹爾裝飾位於聖拉查街的偶劇院——「波底尼耶」，該劇院以其象徵主義式的演出著名。同年畫了以妹妹瑪麗為模特兒的肖像畫。

1889　二十九歲。經丹尼爾・德・蒙弗瑞德引薦結識高更，並於高更主辦的弗爾比尼咖啡廳藝術展中認識了許多印象派和綜合主義畫家，更得以一睹高更的作品——〈說教後的幻影〉。再次於法國藝術家沙龍展出，此次參展作品為深受好評的作品——〈珍・法哈耶小姐的畫像〉，此次參展經驗更為他帶來〈花環〉、〈年輕女子像〉和〈戴花冠的少女〉等三幅畫作的訂單。

1891-92　三十至三十一歲。完成兩幅大型作品——〈陽傘與坐著的女人〉與〈手持陽傘的女人〉，同時依據惠斯勒的〈母親的畫像〉之風格繪製了〈露西姑姑畫像〉。結識高更並受其影

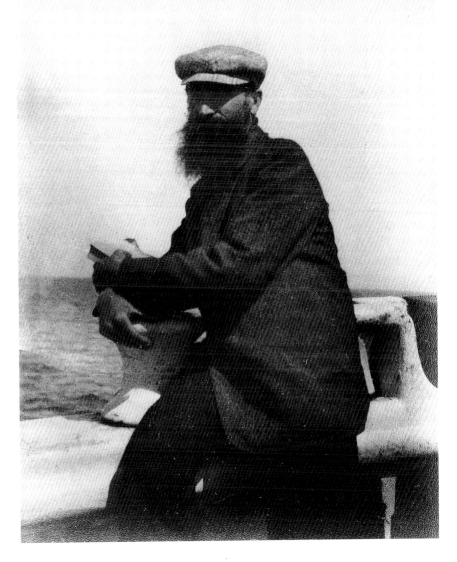

1908年四十七歲的
麥約

響。他開始對克魯尼中世紀美術館展示的織錦藝術產生興
趣，尤其是〈牽著獨角獸的女子〉與〈領主的生活〉。因此
麥約於該年回到家鄉開設了一間織錦工坊並延攬當地婦女，
麥約也協同妻子奔走於山林間尋找純淨的顏料與羊毛。

1893-94 三十二至三十三歲。麥約希望創作一種染色極輕的綜合主
義藝術織錦畫；第一張織錦畫作品在1893年沙龍展展出並
獲得藝評家吉耶莫青睞。隔年又於布魯塞爾的自由美學沙
龍（Salon de la Libre Esthétique）展出另一張織錦畫，在《自
由美學評論》備受高更讚賞。

替德樂弗劇院創作了幾件幕間短劇佈景並遇見了莫里斯・德尼、皮耶爾・波納爾、艾德華・威雅爾、約瑟夫・利普羅納、保羅・賽魯西葉、亨利嘉比埃・伊貝爾（Henri-Gabriel Ibels）、保羅・鴻崧和雕塑家喬治・拉肯貝（Georges Lacombe）等納比派畫家。

透過威雅爾得到替畢貝斯科皇室製作壁毯的工作，完成作品為〈鄉間樂隊〉；此作於1895年於法國藝術家沙龍參展。

1894　與工作坊招聘的一對姐妹其中一人相戀，這名名為克蘿蒂德・納西斯的女子也就是日後的麥約夫人。

1895　三十四歲。再度收到來自畢貝斯科公主的委託，製作了〈為感到無聊的公主所演奏的音樂〉一作。參加國家美術協會沙龍展，麥約的妻子也北上巴黎。參照夏凡尼作品創作〈風景與裸女〉和〈地中海〉。

1896-97　三十五至三十六歲。兒子路西恩誕生。創作〈迷人的花園〉，該幅掛毯作品為麥約於國家美術協會展出中最精細的作品之一。同期間創作〈鞦韆〉、〈盪鞦韆的少女〉和最為知名的〈洗衣女〉。以〈浪蕩子〉和〈浪〉兩幅畫作與納比派畫家共同參與勒巴克德布特菲畫廊展覽。自此時開始裸體畫開始成為他創作的主軸。

1898-99　三十七至三十八歲。完成雕刻板畫——〈浪〉，並開始對雕塑以及裝飾藝術產生更大的興趣。畢貝斯科王子——安東尼・畢貝斯科向麥約訂製了〈自然女神寧芙〉以及〈三名年輕女子〉兩幅掛毯作品。完成以浪與女人為主題的掛毯草稿，並於1898年完成〈女人與浪〉油畫作品。

1900　三十九歲。為掛毯作品〈姐妹〉繪製草圖，同時多有雕塑作品產生。由於其雕塑作品廣受矚目，麥約漸漸捨棄繪畫。

1901-02　四十至四十一歲。麥約重拾女人坐像的主題創作命名為〈地中海〉的作品。〈沐浴女坐像〉為他的創作生涯立下新的分野。

1903　四十二歲。因受眼疾所苦所以中斷織錦畫創作。結識其未來的資助者——亨利・凱斯勒伯爵。

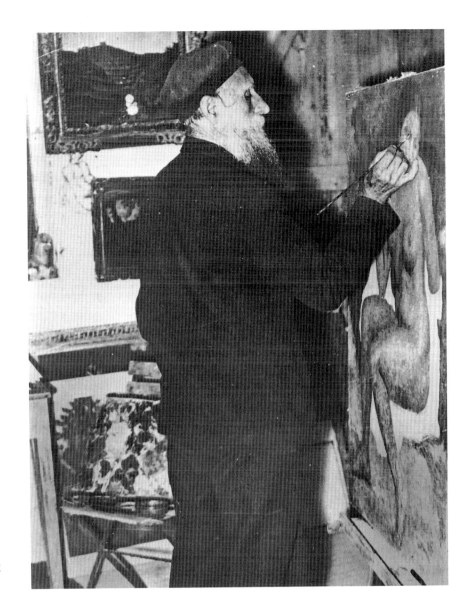

麥約攝於1937年
（R. Violet攝）

1905　四十四歲。於秋季沙龍展展出雕塑作品〈地中海〉，其後專
　　　注於雕塑，甚少回到繪畫創作。

1908　四十七歲。與亨利・凱斯勒伯爵和詩人胡戈・馮・霍夫曼斯
　　　塔爾（Hugo van Hofmannsthal）一同前往希臘並創作了一幅以
　　　雅典衛城為主題的畫作。

1910　四十九歲。亨利・凱斯勒伯爵訂製以維吉爾《牧歌集》為題
　　　的畫作，麥約遂以夢法兒水彩畫紙為紙材佐以圖像雕刻技巧

創作系列作品。

1914-18 第一次世界大戰的爆發中斷了所有的文化活動，但麥約並沒有因此完全停止創作。大戰末期完成了〈風景〉一畫，該作品呈現出印象主義風格。同時期尚存有一幅未完成的油畫作品——〈聖母與子〉。

1915 五十四歲。完成〈金色光澤的背影〉印證其創作與雕塑之間的密不可分。

1922 六十一歲。〈沐浴的女子〉經研究認為，畫中少女膚色的表現方式近似雷諾瓦的作品。

1925 六十四歲。〈四名裸女與風景〉突顯出麥約於創作多人構圖時所遭遇到的困難。

1925-30 六十四至六十九歲。創作多座紀念銅像，包含〈塞尚〉、〈帶著項鍊的維納斯〉與〈法蘭西島〉，其中〈法蘭西島〉呈現的是一名在水中走動的女人，我們在畫作中也能找到相同題材。

1930 六十九歲。〈珍珠光澤的裸女〉為其後印象主義畫作中的最後一幅作品，從〈披紅披巾的人〉開始能發現，麥約採取了與之前大不相同的鮮活色彩。

1934 七十三歲。結識蒂娜·維耶尼（Dina Vierny），該名女子在未來的十年間扮演模特兒與合作人的角色。與蒂娜·維耶尼的合作再度激起他對繪畫的渴望。

1935 七十四歲。嘗試石膏板畫，並創作了〈蒂娜〉。沿用雕塑常採取的主題－行走於水中的女人創作〈沐浴女與急流〉。

1936 七十五歲。在雕塑家皮米安塔（Pimienta）的陪同之下前往義大利，主要是為了參觀米開朗基羅於西斯丁教堂中的壁畫作品。返回法國之後跟隨美術學院的安戴爾史提勒教授（Untersteller）學習壁畫技巧。

1938 七十七歲。完成〈靜物〉壁畫，証明他在壁畫創作面向的進步。以蒂娜·維耶尼為模特兒創作〈坐著的沐浴女〉，畫面色調均勻度的掌握可見一斑。以繪畫方式重新塑造〈蒂娜背部半身像〉，表現同樣主題因表現素材不同所造成的差異。

1939　七十八歲。繼續同樣角色的雙重呈現題材創作〈兩個蒂娜〉，又稱〈河邊的兩個女子〉。

1940　七十九歲。大戰爆發，麥約因此選擇離群索居於班紐斯鎮外的農舍，並於此繼續進行創作。期間失去摯友——威雅爾，他與她的模特兒將創作轉為地下化。完成〈蒂娜畫像〉，畫面中紅裙象徵歸順的難民。

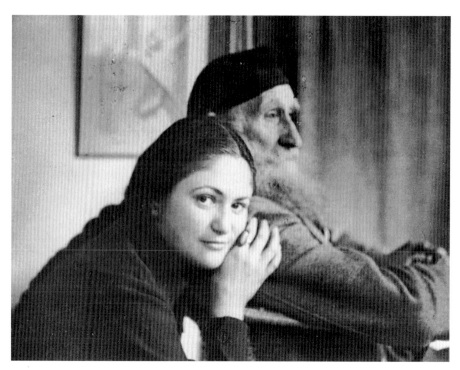

蒂娜・維耶尼與麥
約，攝於1944年。

在分租田地中的麥約　1943

麥約在庭院中作畫

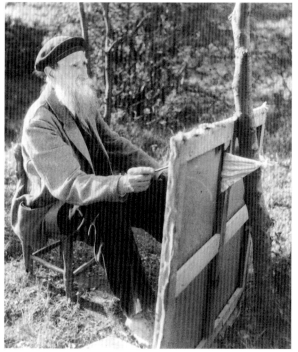

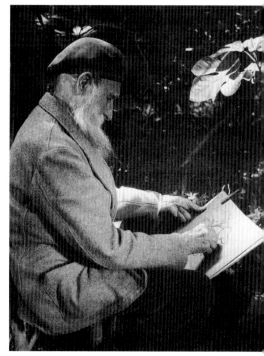

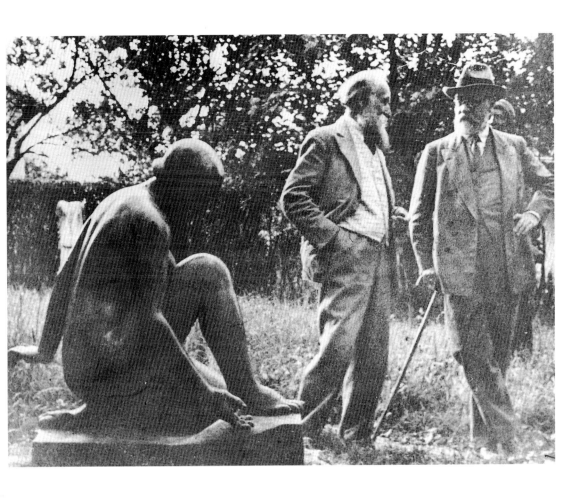

麥約及馬諦斯攝於
瑪爾利－勒－諾
瓦。（Jean Matisse
攝）

1941　八十歲。完成〈兩名女子（紅裙蒂娜與米歇兒）〉。麥約繼
　　　續探討軀體與空間的關係。〈披披巾的蒂娜〉呈現出如粉彩
　　　畫的質地，而〈繫頭巾的蒂娜〉則充分表現出色彩。

1943　八十二歲。麥約大部分的時間仍留在鄉間，只有少數時間會
　　　回到班紐斯鎮製作他的最後一件雕塑作品──〈和諧〉。他
　　　同時也畫靜物畫和風景畫，前者如〈玫瑰與向日葵〉和〈石
　　　榴靜物畫〉；後者如〈空地旁的樹〉。他也沒有捨棄裸體畫
　　　創作，完成了〈紀念高更〉和〈黃色大幅裸女畫〉等兩幅作
　　　品。莫里斯・德尼死於一場車禍，麥約前往參加喪禮。

1944　八十三歲。〈兩名戴紅頭巾的女人〉為麥約生前最後一幅作
　　　品，他死於前往拜訪友人勞爾・杜菲（Raoul Dufy）途中的車
　　　禍。

國家圖書館出版品預行編目(CIP)資料

麥約：法國象徵主義雕塑畫家 / 吳礽喻等撰文.
-- 初版. -- 臺北市：藝術家，2012.05
200面；23×17公分. --（世界名畫家全集）

ISBN 978-986-282-064-3（平裝）

1. 麥約(Maillol, Aristide, 1861-1944)
2. 藝術評論 3. 雕塑家 4. 畫家 5. 法國

909.942 101007392

世界名畫家全集
法國象徵主義雕塑畫家

麥約 Aristide Maillol

何政廣 / 主編　　吳礽喻 / 等撰文

發行人　何政廣
主編　　王庭玫
編輯　　謝汝萱
美編　　王孝媺
出版者　藝術家出版社
　　　　台北市重慶南路一段147號6樓
　　　　TEL：（02）2371-9692～3
　　　　FAX：（02）2331-7096
　　　　郵政劃撥：01044798 藝術家雜誌社帳戶

總經銷　時報文化出版企業股份有限公司
　　　　新北市中和區連城路134巷16號
　　　　TEL：（02）2306-6842
南部區域代理　台南市西門路一段223巷10弄26號
　　　　TEL：（06）261-7268
　　　　FAX：（06）263-7698
製版印刷　欣佑彩色製版印刷股份有限公司
初版　　2012年5月
定價　　新臺幣480元

ISBN　978-986-282-064-3（平裝）

法律顧問蕭雄淋